RÉFLEXIONS
SUR QUELQUES CAUSES
DE L'ÉTAT PRÉSENT
DE LA PEINTURE
EN FRANCE.

Avec un examen des principaux Ouvrages exposés au Louvre le mois d'Août 1746.

A LA HAYE,
Chez JEAN NEAULME.

M. DCC. XLVII.

RÉFLEXIONS
SUR
QUELQUES CAUSES
de l'état présent de la Peinture en France.

Avec un Examen des principaux Ouvrages exposés au Louvre le mois d'Août 1746.

L'Amour de la Peinture & des beaux Arts, & le zèle pour leur avancement, sont les seuls motifs qui font paroître en public ces sentimens-ci, sur les Ouvrages

exposés cette année au Louvre. Il s'en faut beaucoup que l'on prétende les donner comme des décisions. Si l'on pense que rien ne seroit plus absurde que le projet de vouloir assujettir le jugement des autres au sien propre, l'on croit en même tems qu'il pourroit être très-avantageux au progrès des Arts, comme à celui des Lettres, de proposer des réflexions critiques, mais modestes, sans passion & sans aucun intérêt personnel, qui pussent faire appercevoir aux Auteurs leurs défauts, & les encourager à une plus grande perfection.

Un Tableau exposé est un Livre mis au jour de l'impression. C'est une pièce représentée sur le théâtre: chacun a le droit d'en porter son jugement. Ce sont ceux du Public les plus réünis, & les plus équitables que l'on a recueïlli,

CE petit Ouvrage avoit été fait pour paroître pendant l'exposition des Tableaux au Louvre, dans le mois de Septembre dernier; mais des contre-tems que l'on n'avoit garde de prévoir, en ont retardé l'impreſſion juſques à préſent.

L'on y a hazardées pluſieurs digreſſions, dont quelques-unes ſont un peu égaïées, pour jetter quelque varieté dans le ſtile, & éviter la monotonie toûjours léthargique des longues diſſertations ſur un même ſujet. Sans cela, comment ſauver aux Lecteurs l'ennui des éloges répétés? on a eſpéré que

cet essai pourroit engager quelqu'une de nos meilleures plumes également versée dans les graces du stile, & dans la connoissance des beaux Arts, à remplir un projet qui leur pourroit être extrêmement avantageux.

& que l'on présente aux Auteurs, & point du tout le sien propre : persuadé que ce même Public, dont les jugemens sont si souvent bizarres, & injustes par leur prévention ou leur précipitation, se trompe rarement quand toutes ses voix se concilient sur le mérite ou sur les défauts de quelque ouvrage que ce soit.

C'est avec les égards les plus scrupuleux, & l'intention très réelle de ne désobliger personne, que l'on rapporte les jugemens des connoisseurs judicieux, éclairés par des principes, & encor plus par cette lumière naturelle que l'on appelle sentiment, parce qu'elle fait sentir au premier coup d'œil la dissonance ou l'harmonie d'un ouvrage, & c'est ce sentiment qui est la base du goût, j'entens de ce goût ferme & invariable du vrai beau, qui ne s'ac-

quiert presque jamais, dès qu'il n'est pas le don d'une heureuse naissance.

Peu d'Auteurs arriveront à une réputation du premier ordre, sans le secours des conseils & de la critique non-seulement de leurs Confrères, dont la plûpart ne jugent des beautés & des défauts de leur Art que rélativement à la froideur & à la sécheresse des règles, ou par une routine de comparaison à leur propre manière, souvent uniforme & répétée, mais par la critique d'un spectateur désinteressé & éclairé, qui sans manier le pinceau, juge par un goût naturel & sans une attention servile aux règles. Voilà ceux que l'on ne sauroit trop consulter sur la convenance des tons, sur le choix des détails, sur leurs effets particuliers & généraux, & sur l'harmonie de ce bel ensemble, qui fait le charme des ïeux.

EXTRAIT d'une Lettre de Monsieur DE BONNEVAL au Sieur DE LA TOUR, imprimée dans le Mercure d'Octobre dernier, *pag.* 137.

......IL seroit à souhaiter qu'elle fût suivie (cette exposition) d'un examen judicieux, dans lequel on feroit sentir le caractère de chaque Peintre, & les différentes parties dans lesquelles ils excellent. Je conviens que ce projet exigeroit de l'Auteur de l'examen beaucoup de connoissance, & sur tout de cette aménité de stile, qui fait rendre la critique utile sans blesser. Un pareil Ouvrage instruiroit par degrés, & insensiblement mettroit les Spectateurs qui ont quelque

génie, en état de ne pas hazarder des jugemens aussi bizarres que ceux que j'ai quelquefois entendus. La beauté du coloris ne séduiroit plus assez pour faire grace à la pesanteur des Draperies, & à l'irrégularité de l'Ordonnance. On ne confondroit pas la dureté avec la force de l'expression; les graces avec les mignardises, & ainsi du reste.

Plusieurs Peintres manquent encor d'arriver à cette réputation du premier ordre dont je viens de parler, parce qu'ils manquent dans le choix des Sujets. C'est l'écuëil ordinaire des Peintres médiocrement versés dans l'Histoire: ou de ceux qui présumant de leurs forces, & ignorant les bornes de leurs talens, veulent briller dans tous les genres, souvent par une vanité excessive, quelquefois aussi par une basse envie des succès de leurs Confrères dans d'autres genres que le leur. Cette jalousie si méprisable à l'homme de génie, cette fille odieuse de l'orguëil, & souvent sœur de la médiocrité, combien a-t'elle séduits de bons Ecrivains qui ont voulu traiter toutes sortes de matières, & passer pour des génies universels? Un esprit (*) du premier ordre du siécle dernier, &

(*) Mr. de Fontenelle.

dont celui-ci a encore le bonheur de s'illustrer, célèbre dans tous les genres, a fait beaucoup de mauvais imitateurs, qui auroient peut-être été eux-mêmes des modeles, s'ils avoient su se fixer dans la sphere de leur capacité.

Je reviens au choix des Sujets dont dépend le plus souvent la fortune des Tableaux. Quoique le nombre soit presque infini de ceux que nous offrent l'Histoire sacrée, la Profane & la Fable, nous voïons tous les jours des Auteurs indolens, plagiaires nés, s'attacher à des Sujets traités mille & mille fois. Ignorent-ils l'empire de la nouveauté sur nôtre esprit, & qu'elle tient lieu tous les jours de mérite à nos écrits? Il n'est donné qu'aux génies vastes, & pénétrans de découvrir dans des Sujets épuisés aux ïeux des esprits vulgaires, une infinité de circonstances neuves, intéressantes,

intéressantes, qui liées à l'action principale, & présentées sous des aspects nouveaux & ingénieux, savent rajeunir ces Sujets usés en apparence, par le choix d'un plus beau moment, & d'un nouvel intérêt. Un Auteur, en Peinture comme en poësie, doit mesurer son projet à ses forces, pour ne pas tomber dans le défaut de certains Peintres, qui se flatent de déguiser avec les charmes de la nouveauté des Sujets tombés de vieillesse : mais ne pouvant imaginer des beautés neuves dans leurs compositions, où ils desirent cependant soûtenir une certaine réputation d'esprit méritée & dont ils se piquent : trop sensés d'ailleurs pour ajoûter des Episodes déplacés, sur tout dans des Sujets sacrés & d'un Historique inviolable, ils affoiblissent l'essentiel de l'action, pour y substituer des attitudes violen-

B

tes & exaggérées : ils jettent sur les visages, & particulièrement dans les regards une expression outrée qui devient une grimace aussi indécente dans le Sacré, que comique dans le Profane.

De tous les genres de la Peinture, le premier sans difficulté est celui de l'Histoire. Le Peintre Historien est seul le Peintre de l'ame, les autres ne peignent que pour les ïeux. Lui seul peut mettre en œuvre cet enthousiasme, ce feu divin qui lui fait concevoir ses Sujets d'une manière forte & sublime : lui seul peut former des Héros à la postérité, par les grandes actions & les vertus des hommes célébres qu'il présente à leurs ïeux, non par une froide lecture, mais par la vuë même des faits & des acteurs. Qui ne connoît l'avantage de ce sens sur tous les autres, & l'empire qu'il a sur nôtre ame

pour lui porter l'impreſſion la plus ſoudaine & la plus profonde?

Mais où trouveront nos jeunes éleves la chaleur & le feu de ces éloquentes expreſſions, la ſource de ces grandes idées, de ces traits frapans ou intéreſſans, qui caractériſent le vrai Peintre d'Hiſtoire? Ce ſera dans les mêmes fonds où nos meilleurs Poëtes ont toûjours puiſé. Chez les grands écrivains de l'antiquité: dans l'Iliade & l'Odiſſée d'Homere ſi fécond en images ſublimes: dans l'Eneïde ſi riche en actions héroïques, en pathétiques narrations & en grands ſentimens: dans l'art Poëtique d'Horace, thréſor inépuiſable de bon ſens pour la conduite d'un plan de Tableau épique ou tragique, dans celui de Déſpreaux ſon imitateur, chez le Taſſe, chez Milton. Voilà les hommes qui ont ouvert le cœur humain;

qui ont su y voir, & nous rendre ses troubles, ses fureurs, ses agitations avec une éloquence & une vérité qui nous instruisent, en nous comblant de plaisir.

Le Peintre Historien est-il réligieux ? Veut-il consacrer son pinceau aux Sujets de piété ? Quelle source abondante de grands évènemens, du seul merveilleux vrai & respectable, & du pathétique majestueux, que dans nos Livres sacrés, & sur tout dans les cinq grands Prophêtes, Isaïe, Ezechiel, Jérémie, Daniel, & le Prophête Roi ? N'est-ce pas ce dernier qui a inspiré le célébre Rousseau, ce poëte si sublime & si exact, dont la force & la beauté du génie ont fait tant d'honneur à son siécle & à la Poësie françoise ! N'est-ce pas à David qu'il doit les beautés ravissantes de ses Odes sacrées ?

Tout le monde sait le rapport parfait

du Peintre avec le poëte. Il sera sans chaleur & sans vie, & son génie sera bientôt refroidi, s'il ne l'échauffe par un commerce opiniâtre avec ces grands hommes dont je viens de parler. Quand je conseille cette étude à nos Peintres d'Histoire, je suppose qu'elle a été précedée & étaïée de celle de nos Peintres anciens & modernes les plus célébres dans ce genre: Raphaël, Dominiquin, les Carraches, Jule Romain, Pietre de Cortone, &c. & parmi nous, Rubens, le Poussin, le Sueur, le Brun, Coypel, le Moine dans son plat-fond de Versailles, chef-d'œuvre de l'art, & comparable à tout ce qui a été fait de plus beau en ce genre, soit en France, soit en Italie: enfin de tous les excellens ouvrages dont il doit avoir médité profondément l'œconomie, l'ordonnance, les effets de leurs savantes composi-

tions, & copiés les morceaux les plus estimés pour le dessein & pour le coloris. Sans une collection abondante de ces excellens matériaux, il ne parviendra jamais à construire l'édifice solide & durable d'une grande réputation.

Après avoir donné aux Peintres Historiens le rang & les éloges qu'ils méritent, que ne puis-je les prodiguer à ceux d'aujourd'hui, & les élever, ou du moins les comparer à ceux du siécle passé! siécle heureux! où le progrès & la perfection dans tous les Arts avoient renduë la France rivale de l'Italie! Je suis cependant bien éloigné de penser que le Génie François soit éteint, & sa vigueur entièrement énervée. Les Peintres célébres de nôtre Ecole que je viens de nommer, & qui ont égalé le siécle de Louis XIV. à celui de Léon X. dans les beaux Arts, &

même surpassé par leur nombre, trouveroient encore aujourd'hui des émules, si le goût de la nation n'avoit beaucoup changé, & si, aux révolutions qu'amenent nécessairement dans les Etats comme dans les esprits la succession des années, & l'empire de la nouveauté, il ne s'y étoit joint un goût excessif pour un embellissement dont le succès a été extrêmement nuisible à la Peinture.

Les Glaces, dont nous regarderions le récit des effets comme un conte de Fée, & une merveille au-dessus de toute croïance, si la réalité ne nous en étoit devenuë trop familière, ces Glaces qui forment des tableaux où l'imitation est si parfaite qu'elle égale la nature même dans l'illusion qu'elle fait à nos ïeux; ces Glaces assez rares dans le siécle passé, & extrêmement abondantes dans celui-ci, ont porté un coup funeste à ce bel

Art, & ont été une des principales causes de son déclin en France, en bannissant les grands sujets d'Histoire qui faisoient son triomphe, des lieux dont ils étoient en possession, & en s'emparant de la décoration des Sallons & des Galleries. J'avoüe que les avantages de ces Glaces qui tiennent du prodige, méritoient, à beaucoup d'égards, la faveur qu'elles ont obtenuë de la mode. Percer les murs pour en aggrandir les appartemens, & y en joindre de nouveaux; rendre avec usure les raïons de la lumière qu'elles reçoivent, soit celle du jour, ou celle des flambeaux, comment l'homme ennemi né des ténébres, & de tout ce qui peut en occasionner la tristesse, auroit-il pu se défendre d'aimer un embellissement qui l'égaïe en l'éclairant, & qui en trompant ses ïeux, ne le trompe point dans

l'agrément réel qu'il en reçoit ? Comment lui préferera-t'il les beautés idéales de la Peinture souvent sombres, dont le plaisir dépend uniquement de l'illusion à laquelle il faut se prêter, & qui n'affecte ni l'homme grossier ni l'ignorant ?

Le succès rapide d'une découverte si favorable au plaisir général, & au goût particulier d'une nation avide de tout ce qui est brillant & nouveau, ne doit point nous surprendre malgré ses agrémens purement matériels, & bornés entièrement au plaisir des ïeux. L'intérêt a tout mis en œuvre pour en perfectionner les manufactures, & pour les multiplier à l'infini. Mais comme il étoit impossible d'en revêtir totalement les murs des grands appartemens, soit à cause des frais considérables, soit par le dégoût qu'auroit causé l'uniformité,

on a imaginé d'en remplir les intervalles par des vernis de couleurs couchés sur des panneaux enrichis de dorure, & même sans dorure, l'éclat & le poli de ces vernis agréables étant après les Glaces ce qui réfléchit le plus la lumière.

La sience du Pinceau a donc été forcée de céder à l'éclat du verre; la facilité méchanique de sa perfection, & son abondance ont exilé des appartemens le plus beau des Arts, à qui l'on n'a laissé pour azile que quelques misérables places à remplir, des dessus de portes, des couronnemens de cheminées & ceux de quelques trumeaux de Glace raccourcis par œconomie. Là, resserrée par le défaut d'espace à de petits sujets mesquins hors de la portée de l'œil, la Peinture est réduite dans ces grandes Piéces à des représentations

froides, insipides & nullement intéressantes : les quatre Elemens, les Saisons, les Sens, les Arts, les Muses, & autres lieux communs triomphes du Peintre plagiaire, & ouvrier, qui n'exigent ni génie, ni invention, & pitoïablement tournés & retournés depuis plus de vingt ans en cent mille manières.

Je devrois passer sous silence pour l'honneur de ce bel Art, les lieux ignobles où la Peinture s'est refugiée depuis son exil des appartemens. Nos pères auroient-ils pu prévoir qu'un jour parmi la poussière des angars, & les ordures des remises, des Curieux viendroient admirer les beautés d'un savant pinceau dans ces vils réduits ? Rien n'est plus vrai cependant qu'avant que les Camaïeux eussent pris le dessus pour l'embellissement des Carrosses, on y a vu pendant plusieurs années des Ta-

bleaux coloriés, d'un prix & d'une perfection supérieure, ou du moins égale à tous ceux qui ornoient les appartemens des maîtres de ces maisons. Ces beaux Tableaux n'étoient tirés de leurs honteux étuis que pour être traînés dans les ruës, y essuïer les outrages de la bouë, & être exposés tous les jours sans aucune défense à être mis en piéces par le choc des plus sales tomberaux, des charrettes, ou par l'allure impétueuse de ces mêmes Carrosses, enfin par les embarras infinis des voies publiques inévitables dans une aussi grande ville. Que doivent le plus admirer les Etrangers? ou le mépris ignominieux, & l'abus ridicule chez nous de ce bel Art, ou l'excès & la bizarrerie de nôtre luxe porté à un si haut degré d'extravagance?

Il restoit encore aux Sujets de Fable

ou

ou d'Histoire un champ fertile & favorable au Génie du grand Peintre dans la science des percés, & des raccourcis, & où tout l'art magique de la Perspective pouvoit être mis en œuvre, & c'étoient les plat-fonds. Mais le Public accoûtumé à l'éclat des Glaces que malheureusement on n'a pu encore placer dans les nouveaux, & que je ne désespere pas d'y voir admirées quelque jour, a préféré à des beautés du ressort de l'esprit, & qui demandoient de la réflexion & quelques connoissances, la blancheur matérielle du Plâtre découpé en filigrame dans la naissance des voussures, dans les angles, & dans les points du milieu par des ornemens de la même matière, souvent dorés, quelquefois peints, la plûpart grotesques imperceptibles, que Voltaire a critiqués fort à propos dans son Temple du Goût,

Je couvrirai Plat-fonds, Voutes, Voussures
Par cent magots travaillés avec soin,
D'un pouce ou deux pour être vus de loin.

Et dans un autre endroit,

..........Le tout glacé, verni, blanchi, doré;
Et des Badauds à coup sûr admiré.

Voilà les principales causes du déclin présent de la Peinture. Je ne doute point qu'elles n'aient forcés plusieurs éleves, dans les mains desquels le Génie avoit mis ses pinceaux, d'abjurer leur talent, & de se livrer, ainsi que nos auteurs en ouvrages d'esprit, aux sujets futiles de la mode & du tems; ou bien au genre le plus lucratif dans cet Art,

& c'est depuis plusieurs années celui du Portrait.

Un Peintre attaché aujourd'hui obstinément à l'Histoire par l'élévation de ses pensées, & par la noblesse de ses expressions, se verra réduit à quelques ouvrages pour les Eglises, les Gobelins, ou à un très-petit nombre de Tableaux de chevalet que l'on a presque entièrement proscrits des ameublemens, parce qu'ils gâtent, dit-on, les tapisseries de soie, dont on préfére à présent le lustre & l'uniformité aux savantes varietés du Pinceau, & à toutes les productions de l'esprit. Quelle sera la ressource du Peintre Historien s'il n'est pas en état de nourrir sa famille de mets plus solides que ceux de la gloire ? Il sacrifiera à ses besoins son goût favori & ses talens naturels, pour ne pas voir sa fortune rempanté

malgré sa sience & ses travaux, vis-à-vis de la rapide opulence de ses Confrères en Portraits, & sur tout au Pastel. Il étouffera la voix de son génie, & détournera son pinceau de la route de la gloire pour suivre celle qui mene aux aisances de son état. Il souffrira à la vérité pendant quelque tems de se voir forcé de flater un visage minaudier souvent difforme ou suranné, presque toûjours sans phisionomie ; à multiplier des êtres obscurs sans caractère, sans nom, sans place, & sans mérite ; souvent méprisés, quelquefois même odieux, ou tout au moins indifférens au Public, à leur postérité, à leurs héritiers même qui abandonneront leurs traits à la poussière du galetas, & à la dent des souris ; ou qu'ils verront passer froidement d'un encan à la décoration des chambres garnies, pour en illus-

trer les Bergames. Ne nous étonnons donc point que le Portrait soit le genre de Peinture aujourd'hui le plus abondant, le plus cultivé & le plus avantageux aux pinceaux même les plus médiocres. Son crédit est très ancien, & il est fondé sur plusieurs bonnes raisons.

Quoique le goût général d'à présent pour les beautés d'une tapisserie de Damas, relevée par des bordures richement dorées & agréablement sculptées, ait banni des appartemens, comme un ornement ennuïeux & superflu, les tableaux d'Histoire, ceux en Portraits ont su les remplacer, & obtenir une exception de la mode, & de ses caprices en leur faveur.

L'amour propre, dont l'empire est encore plus puissant que celui de la mode, a eu l'art de présenter aux ïeux & sur tout à ceux des Dames, des mi-

roirs d'elles-mêmes d'autant plus enchanteurs qu'ils sont moins vrais, & que par-là, ils ont chez le plus grand nombre la préférence sur les Glaces trop sincères. Et en effet, quel spectacle est comparable, pour une beauté réelle ou imaginaire, à celui de se voir éternellement avec les graces & la coupe d'Hebé la Déesse de la jeunesse ? d'étaler tous les jours sous l'habit de Flore les charmes naissans du Printems dont elle est l'image ? ou bien parée des attributs de la Déesse des forêts, un carquois sur le dos, les cheveux agités avec grace, un trait à la main, comment ne se pas croire la rivale de ce Dieu charmant qui blesse tous les cœurs ? L'exemple des vraiment belles à qui les attitudes avantageuses de ces Métamorphoses ont encore ajoûtée une nouvelle beauté, a séduite la moins aimable. Elle s'est imaginée

les mêmes graces dès qu'elle auroit les mêmes ajustemens. Elle n'a pas douté que la jeunesse d'Hebé la vengeroit des insultes du Tems le moins galant & le plus impoli de tous les Dieux. Elle s'est aisément persuadée que nôtre Sexe, toûjours complaisant, forcé de voir chez elle deux phisionomies, préféreroit celle de la Déesse enfantine, à la Divinité douairiere, ou du moins qu'il lui tiendroit compte de ses efforts, & du tems qu'elle perd tous les jours à tâcher de lui ressembler. Après tout, est-il une erreur plus pardonnable au beau Sexe ? Si l'enfer des jolies femmes c'est la vieillesse, au sentiment d'un des plus beaux esprits de la Cour de Louis XIV. (*) pourquoi les Arts, & sur tout la Peinture, ne s'efforcera-t'elle pas de leur cacher le déclin d'un état qui fait tout leur bonheur, & de

(*) M. le Duc de la Rochefoucault.

leur éloigner, ou même leur dérober entièrement, si la chose est possible, la vuë de leur plus grand supplice?

Voici de quelle façon le goût de ces travestissemens divinisés s'allume subitement chez la plûpart. Leur prompt succès chez les jolies femmes frape vivement, soit envie ou jalousie, celles qui le sont peu. Elles s'informent avec avidité du nom de l'auteur de la Métamorphose. On vole chez lui. Il a peu de peine à persuader des miracles dont on est plus convaincu que lui-même. Il présente la liste de la Cour céleste. On choisit la divinité, on l'ébauche, on la finit. Enfin elle fait son entrée dans le temple où elle doit être adorée; à peine arrivée, tout applaudit, tout crie, c'est vous-même, rien n'y manque que la parole. C'est beaucoup. Cette parole lui seroit souvent nécef-

faire pour dire, je suis une telle. Enfin l'extase & le raviſſement finiſſent par celui du Peintre qui s'en retourne célébré, admiré, & bien païé.

Au reſte, je ne crains point que ceux d'aujourd'hui qui travaillent en ce genre, me faſſent un procès ſur quelques réflexions un peu égaïées, & qu'elles dégoutent le Public de leur talent. Tant qu'ils auront l'art de flater leurs originaux, avec aſſez d'adreſſe pour les perſuader qu'ils ne les flatent point, l'amour propre chez les deux ſexes leur eſt un garant aſſûré d'un ſuccès conſtant & d'une fortune au deſſus de la médiocre.

C'eſt à ce dernier avantage qu'eſt duë l'émulation, & les productions ſurabondantes que nous voïons tous les jours en ce genre. Les Sieurs Nattier, Tocqué, la Tour, Aved, Nonnote &

bien d'autres (je ne parle point des anciens dont la réputation est faite) nous consoleront peut-être des Rigaud, Largillere, de Troye. On trouve chez eux un pinceau agréable, de la vie & de la vérité dans les teintes des chairs, une imitation singulière des étoffes de toute espéce; chez quelques-uns une assez belle ordonnance, & de la sience dans les couleurs locales & la distribution des parties qui en composent les fonds, & les détails.

Le nombre des Peintres en Pastel est infini. Mais il est bien à craindre que la facilité & la célérité de ses fragiles craïons ne fassent négliger l'huile beaucoup plus lente à la vérité, mais infiniment plus savante, & incomparable pour la durée.

Après ce que je viens de remarquer sur les obstacles au progrès de la Pein-

ture dans l'Ecole Françoife, foit par le peu d'encouragement & de fortune pour les beaux Arts, foit par le défaut de Mécenes zélés ou intelligens, foit enfin par les nouvelles décorations de l'intérieur des bâtimens, je ne vois qu'une reffource favorable à nos Peintres Hiftoriens, & ce feroient les Cabinets merveilleux des Amateurs de ce bel Art. Ce n'eft qu'à ces Curieux célébres, ces magnifiques protecteurs du bon goût, les fleaux du médiocre & du frivole, que l'Hiftoire pourroit être redevable du rétabliffement de fon honneur & de fes progrès. Les Cabinets de Meffieurs de Julienne, Blondel, de Gagny, de la Boiffiere, & quelques autres leur marqueroient chez eux les places les plus honorables. Leur choix épuré des meilleurs ouvrages anciens & modernes, les excellens morceaux de

sculpture en bronze & en marbre, embellis par le brillant des pâtes de Kiangsi & de Dresde qui leur sont associées, la tournure neuve & recherchée de leurs montures, l'ordonnance élégante & contrastée de chaque piéce, espéce de distribution qui exige presque autant d'art & de goût que le choix même des piéces; tout cela forme aux ïeux d'un connoisseur délicat & sévère un spectacle ravissant. Ces précieux Cabinets sont composés, & doivent l'être, de tous les genres de la Peinture. Quoique l'abondance de celui de l'Histoire en dût faire le prix, & le mérite capital, l'aménité & les charmes d'un beau Païsage; la suavité, la fraîcheur, & la naïveté des Pinceaux Flamands, leur magie dans les effets d'une lumière violente ou réfléchie; l'éclat & la souplesse de leurs étoffes
parfaitement

parfaitement imitées ; le choix des savantes positions dans leurs chevaux & de leurs plus belles formes, tant d'agréables parties doivent leur faire pardonner la bassesse de leurs sujets la plûpart grossiers, ignobles, sans pensées, & sans intérêt. Enfin jusques aux Peintres excellens d'animaux, de fruits, & de fleurs, qui est le genre le plus médiocre, tous doivent entrer dans la structure de ces petits Palais enchantés, si chers aujourd'hui aux beaux Arts dont ils sont l'azile, & en même tems l'admiration des Etrangers & les délices des connoisseurs qui habitent cette Capitale.

Il y auroit encore un moïen bien supérieur à celui dont je viens de parler, qui garantiroit nôtre Ecole d'un penchant prochain à sa ruine, & qui seroit digne de la grandeur & de la

magnificence de nôtre Roi, le souverain d'une Nation dont le génie est si heureux pour les beaux Arts, moïen dont l'exécution illustreroit à jamais ceux à qui Sa Majesté fait l'honneur de confier la potection qu'il leur accorde, & le soin de leur avancement. Ce seroit de faire construire une vaste Gallerie ou plusieurs contiguës, bien éclairées, dans le superbe Château du Louvre, ce Palais inhabité, quoique si digne de l'habitation de nos Monarques, qui fait encore l'admiration des Etrangers, & en même tems leur étonnement en le voïant abandonné, & son mépris porté au point d'y laisser élever aujourd'hui dans le milieu de sa cour où devroit être placée une Fontaine isolée en Bassin, plus pour l'utilité publique que pour la décoration qui en résulteroit, & qui permettroit à ceux qui en-

trent par une porte de voir celle qui lui est opposée en simmétrie pour en sortir : de voir, dis-je, au milieu de cette cour un bâtiment pour un particulier à plusieurs étages, & en pierres de taille, pour durer très-long-tems & mieux ôter à la Nation la vuë de l'intérieur de ce Palais, après l'avoir déja privée de celle de l'extérieur par l'assemblage indécent d'Ecuries, de Remises, d'Echopes, de Boutiques qui assiégent & deshonorent ce superbe Edifice de tous les côtés, tant de celui des P. P. de l'Oratoire, que de la Place du vieux Louvre, & de la superbe Façade qui regarde St. Germain l'Auxerrois. Cette insulte qui vient d'être faite tout récemment à ce Palais, & qui n'est pas encore achevée, afflige de nouveau les bons citoïens, pénétrés de voir la maison de leur Roi des-

honorée à ses propres frais, par ceux mêmes dont le devoir de leurs Charges quoique subalternes, seroit d'emploïer tout leur crédit pour arrêter des abus aussi hardis qui nous rendent l'objet des plaisanteries de l'Etranger & du Voïageur exacts à marquer dans leurs Rélations que la Capitale du plus beau Roïaume est la seule dans l'Europe où le Palais du Souverain soit imparfait, & abandonné jusques à être découvert, & par-là exposé à une ruine totale. Cependant le Public espére beaucoup du zèle & de l'attention de Monsieur de Tournehem, aujourd'hui Directeur Général des Bâtimens de Sa Majesté, & qu'il emploira toute son autorité pour relever l'honneur & rétablir la décence de celui qui est sans contredit le premier des Bâtimens roïaux, & qui par-là exige ses premiers soins. Les

tems n'étant point assez heureux pour penser à une entreprise aussi considérable que celle de son achevement (quoique il y eût cent moïens pour le faire finir, sans qu'il en coûtât quoi que ce soit à Sa Majesté) Ce seroit une très-petite dépense de le mettre en attendant à l'abri des dépérissemens que la pluïe y cause journellement, & de commencer par en faire couvrir seulement la plus belle & la plus précieuse partie, celle qui regarde St. Germain. Cette attention importante jointe à celle d'arrêter toutes les indécences choquantes qui l'environnent, & d'empêcher l'élévation des grands & petits Bâtimens sur tout dans l'intérieur, qui avilissent un Palais respectable à toute la Nation. Ces attentions de la part de Monsieur de Tournehem si dignes de la place honorable que le Roi lui a con-

fiée, lui feront un nom éternel & lui assureront l'estime, la reconnoissance, & les cœurs de tous les honnêtes gens.

Le moïen que je propose pour l'avantage le plus prompt, & en même tems le plus efficace pour un rétablissement durable de la Peinture, ce seroit donc de choisir dans ce Palais ou quelqu'autre part aux environs, un lieu propre pour placer à demeure les innombrables chefs-d'œuvre des plus grands Maîtres de l'Europe, & d'un prix infini, qui composent le Cabinet des Tableaux de Sa Majesté, entassés aujourd'hui, & ensevelis dans de petites piéces mal éclairées & cachées dans la ville de Versailles, inconnus, ou indifférens à la curiosité des Etrangers par l'impossibilité de les voir (*). Une autre raison

(*) C'est ainsi qu'existoit anciennement la précieuse & immense Bibliothéque du Roi, ruë Vivienne dans de petites piéces, avant

sur la Peinture.

preſſante pour leur donner un logement convenable, & qui mérite une attention bien ſérieuſe, c'eſt celle d'un dépériſſement prochain & inévitable par le défaut d'air & d'expoſition. Quel ſeroit aujourd'hui le ſort des Tableaux admirables du Palais roïal, s'ils euſſent été entaſſés pendant vingt ans dans l'obſcurité, & dans l'impoſſibilité d'être viſités & entretenus par le défaut d'eſpace, tels que le ſont depuis plus long-tems ceux du Roi ? Mais le Prince Régent qui en avoit fait le magnifique aſſemblage avec des ſoins incroïables & tranſporter des Païs très-éloignés avec les précautions que méritoient l'excellence de leur choix, & leur grand prix, n'avoit garde d'enfouïr ce thréſor & le

que Monſieur l'Abbé Bignon, dont le nom ſera éternellement cher à la Nation & célébre parmi les Savans, eût fait conſtruire le ſuperbe Bâtiment où elle eſt logée aujourd'hui ruë Richelieu.

laisser dans la poussière. Ce grand Prince dont le génie embrassoit tout, né avec l'amour des beaux Arts, & très-convaincu que leur perfection dans un Etat avec celle des Lettres, est la preuve la plus sensible de sa grandeur & de sa supériorité, leur accordoit les plus doux de ses loisirs ; mais il faisoit ses plus cheres délices de la Peinture, celui de tous le plus enchanteur. Il en avoit étudié de bonne heure toutes les beautés, & s'étoit fait révéler ses mistères les plus secrets par un Peintre habile ; (*) ces mêmes mains qui avoient cueillis tant de lauriers, ne dédaignerent pas de manier les Pinceaux & les craïons, afin de saisir toute la finesse du plus noble des amusemens. C'est uniquement à l'étenduë de ses lumières, & à la supériorité de son goût que la France est redevable des

(*) M. Coypel.

chefs-d'œuvres auxquels il a donné un azile si honorable dans son Palais, & qui lui a fait une réputation égale à celle des Cabinets les plus renommés de l'Europe. Ce fut pour les éclairer par les jours les plus favorables, qu'il fit ajoûter à ses appartemens ce magnifique Sallon où la lumière est prise d'en haut par des vitraux de grandes glaces. Si François I. s'est immortalisé pour avoir appellé chez lui les beaux Arts, & principalement la Peinture, la Nation aura l'éternelle obligation à Philippe de France d'avoir rassemblé & logé superbement dans sa Capitale le plus grand nombre des merveilles en cet Art visitées par tous les curieux de l'Europe, & honorées des plus grands éloges dans les païs étrangers. Quelle Ecole pour la Peinture que ces riches cabinets ouverts à tout le monde avec

une facilité digne de la grandeur du Prince, où l'on s'inftruit de toutes les manières, & de tous les âges de la Peinture! Si les Tableaux de Sa Majefté furpaffent ceux-ci en nombre & en valeur, comme on le dit fans pouvoir l'affûrer, n'y aïant jamais eu de Catalogue public, quelle perte pour les talens de nôtre Nation que leur emprifonnement! avec quelle fatisfaction les curieux & les étrangers les verroient en liberté, expofés dans une habitation convenable à des ouvrages dont la plus grande partie eft fans prix! Telle feroit la Gallerie roïale que l'on vient de propofer, bâtie exprès dans le Louvre, où toutes ces richeffes immenfes & ignorées feroient rangées dans un bel ordre, & entretenuës dans le meilleur état par les foins d'un Artifte intelligent, & chargé de veiller avec attention à leur

parfaite conservation. Par-là, ils seroient préservés de tomber dans la honteuse destruction de ceux du Palais du Luxembourg, le triomphe de la Peinture, & dont la possession nous est enviée par tous les Etrangers qui donneroient des sommes immenses pour avoir chez eux ces ouvrages divins & qui font le plus d'honneur au Pinceau de l'immortel Rubens. Ils sont cependant du côté de la Cour dans cette Gallerie si estimable presque détruits par la négligence criminelle des Concierges qui ouvrent tous les volets & les vitraux des croisées dans les jours les plus brûlans, & laissent dévorer à l'ardeur du Soleil depuis le midi jusqu'à ce qu'il soit entièrement couché, ces Tableaux précieux, ces beautés que toutes les richesses des Souverains ne pourroient aujourd'hui remplacer. Ce fut à Anvers

que j'appris ce dommage irréparable, & qui continuë, par un fameux Curieux de cette Ville nommé Monsieur Van-haggen, qui fut frapé de l'indifférence de nôtre Nation pour ce qu'elle a de plus rare & d'un plus grand prix en ce genre, sans en excepter aucun ouvrage dans nos maisons roïales. Il me fit encore part de la douleur qu'il eut dans les jardins de Versailles, lorsqu'il y vit nos plus belles Statuës, & sur tout les deux incomparables du célébre Puget, le Milon, & l'Andromede égales aux plus parfaites de l'Antique, & même supérieures, au jugement de plusieurs habiles Sculpteurs Italiens, & qui mériteroient bien mieux l'honneur d'être dans les appartemens à l'abri de la gelée & des outrages de l'air, que celles qu'on y conserve si précieusement, qui n'ont d'autre titre

titre de vénération que leur extrême vieillesse & d'être venuës d'un païs très-éloigné. Lorsqu'il les vit, dis-je, écurer comme un chaudron avec le plus gros sable, & en enlever non-seulement le poli, mais encore (ce qui est irréparable) cette peau, ce précieux épiderme, où les rameaux des veines, & toute la finesse de ce savant ciseau se faisoient admirer. Il se rappella les tems malheureux où les Barbares vinrent fondre dans les Gaules, & détruire nos temples, nos édifices, nos statuës, en voïant nos mains, nos propres mains diffamer les traces du savant ciseau du Puget qui donnoit le mouvement & la respiration à la matière, & savoit la faire souffrir & se plaindre. Le Sieur le Moine le Fils, excellent Sculpteur, lorsqu'il travailloit à Versailles, m'a parlé plus d'une fois avec douleur, de

celle que lui caufoit ce barbare fpectacle.

L'intérêt pour la gloire de nôtre Nation par la confervation des beautés rares qu'elle poffede, m'a un peu écarté de mon fujet. Je reviens donc aux avantages de ce dernier moïen que j'ai propofé en faveur de la Peinture.

Quel motif d'émulation feroit plus piquant pour nos Peintres d'à préfent, que l'honneur d'obtenir des places dans cette Gallerie roïale à côté de tant d'hommes illuftres de tous les païs & fur tout de l'Italie, qui compofent l'immenfe & favante collection des Tableaux des Cabinets du Roi ? Honneur d'autant plus flateur, qu'il ne feroit accordé ni à la brigue, ni à la protection des Grands, ni aux caprices des Directeurs fubalternes, ni à l'éclat paffager des frivoles beautés de la mode qui

excitent tous les jours les cris d'admiration des Petits-maîtres des deux sexes, & sur tout du plus aimable dont l'empire s'étend aujourd'hui sur tous les ouvrages. Ces petits juges subalternes, ces prodigues distributeurs d'une immortalité hebdomadaire à nos enlumineurs d'Estampes, n'auroient point de voix pour leur ouvrir l'entrée de ce Sanctuaire. Ce seroit au titre seul d'une réputation décidée, & appuïée sur plusieurs excellens ouvrages marqués au sceau d'un suffrage général & de l'admiration publique que cette précieuse distinction seroit accordée.

Mais il est tems de finir des réflexions peut-être trop étenduës, & de passer à l'examen qu'on s'est proposé.

Pour le faire avec quelque ordre, il faut commencer par les premiers ouvrages en ce genre, les Historiens sacrés,

& ceux que l'on appelle Tableaux de dévotion.

Celui qui a la place du Sallon la plus avantageuse, & qui se présente le premier, est du sieur Carle Vanlo fait pour l'Eglise des petits Pères de la Place des Victoires où il a déja été pendant plusieurs mois au fond de leur chœur. Ce Tableau représente Louis XIII. faisant hommage à la Vierge de la Victoire qu'il a remporté sur les Hérétiques par la prise de la Rochelle. L'ordonnance en est belle & judicieuse. La composition simple & point chargée d'épisodes superflus. On desireroit seulement dans le caractère de la Vierge plus de noblesse, & un choix plus heureux. L'enfant Jesus est d'un goût de dessein & d'un pinceau sec & négligé, & ne répond point aux autres beautés, non plus que l'air de

tête, & la figure de l'Ange vis-à-vis dont l'attitude est froide & l'idée très-médiocre. Mais les principales figures ont de rares beautés. Celle de Louis XIII. est d'un grand caractère, beaucoup de bienséance & de dignité dans son action qui rend parfaitement le sujet. Il y a une vérité admirable dans la tête & toute la figure de celui qui présente les clefs de la ville. Celle du Religieux qui est derrière est éclairée par de savans reflets. Les Draperies, & tous les détails des figures de ce beau groupe, sont faites d'une grande manière qui est propre à l'Auteur, & que l'on peut appeler lumineuse. Il pourroit cependant y avoir un peu plus d'harmonie dans l'ensemble, & plus d'accord dans ses différens tons qui papillotent un peu à la vuë, & l'œil y desireroit plus de repos &

d'union. Ce défaut est souvent celui des grands Tableaux dont la vaste mécanique demande une intelligence d'habitude assez grande pour en embrasser toutes les parties, & y mettre cet unisson qui fait le charme de l'œil connoisseur & le principal mérite de l'ouvrage. Combien de Peintres d'une grande réputation dans les Tableaux moïens, ont échoués dans ceux d'une certaine étenduë ? Le grand Tableau demande une étude particulière & la sience en en est longue à acquerir. Toutes les fautes, & sur tout celles dans la partie du dessein étant beaucoup plus sensibles. Au reste, la correction dans celle-ci est parfaite, & dans un grand goût, & toute l'exécution dans une manière grande & élevée.

La forme étroite & irrégulière des trois autres Tableaux du même Auteur,

l'a beaucoup gêné, & demande de l'indulgence pour sa composition. Rien ne l'obligeoit cependant dans celui de la Visitation de la Vierge, de déploïer le battant énorme d'une porte grossière à côté de ses deux principales figures. L'idée n'en est pas noble, ni l'effet heureux, puisqu'il appauvrit sa composition. Quelques personnes n'ont pas trouvée sainte Elizabeth assez âgée eu égard à la Vierge. L'Ecriture dit qu'elle étoit dans sa vieillesse. La draperie bleuë de la Vierge est un peu pesante & n'est point terminée dans le vrai. L'on n'a pas été entièrement satisfait des teintes dans les visages des Vierges de ces trois Tableaux, elles ont tant soit peu de lividité, & sur tout celle de la Présentation à laquelle on auroit demandé plus de noblesse, & d'expression de piété. La tête du saint

12. p. sur 6.

14. p. de haut sur 6. de large.

Vieillard Siméon, son caractère, sa draperie, enfin toute sa figure, & celle de son acolite, sont d'une force de couleurs, & d'une vérité d'expression qui peut être comparée à ce qu'il y a de plus parfait.

12. p.
: haut
r 6. de
rge.

Dans le Tableau de l'Annonciation du même Auteur, l'attitude de la Vierge, le beau caractère de sa tête plein de noblesse & de dignité, l'expression que l'on y voit de sainteté & d'une profonde humilité, ont satisfait tous les connoisseurs. Sa draperie, quoique les plis en soient jettés dans le grand, est encore un peu pesante; l'attitude de l'Ange n'a pas été généralement approuvée. Plusieurs ont blâmée sa position trop perpendiculaire, & la figure point assez svelte & aërienne. La gêne de la forme du Tableau pourroit un peu excuser l'Auteur sur le dé-

faut de son attitude. Pour celui de sa pesanteur, qui est commun à bien des Peintres dans la représentation de ces substances incorporelles, ce qui l'augmente dans celle-ci, c'est l'excès de sa draperie énorme & sans aucun mouvement. Cependant, tout bien examiné, ce tableau fait honneur à son Auteur qui l'a traité dans la grande manière du Baroche, & du Lanfranc, & tout aussi bien colorié.

Dans le milieu de la face opposée aux croisées, on voit un autre grand tableau dont le sujet est tiré des actes des Apôtres. C'est la punition d'Herode Roi de la Judée, frappé de Dieu pour s'être attribué des honneurs divins. Ce sujet est d'un très-beau choix, susceptible d'action & d'intérêt. La composition en est assez bien pensée, & il y a beaucoup de feu &

de génie dans l'exécution. L'attitude d'Herode, & le renversement de ses traits portent aux ïeux du spectateur une image assez vraïe d'un violent désespoir. Les Acteurs épisodiques sont d'un bon ton sans avoir un caractère intéressant ni remarquable. Ce tableau a satisfait les ïeux du Public, & des connoisseurs dont il a reçu beaucoup d'éloges, & il les mérite. Quelques-uns y ont desiré plus d'élévation dans le ton de la couleur générale & locale, qui n'est pas brillant, & de plus grandes masses de lumières. L'Ecole Françoise a lieu d'esperer de recouvrer son ancienne vigueur dans l'Histoire, par les talens du sieur Pierre auteur de ce tableau, & qui marche à pas de géant dans sa carrière. Les Pelerins d'Emmaüs tableau en hauteur placé vis-à-vis le vœu de Louis XIII. est encore de

lui. Il y a de la couleur & d'un assez bon ton : la composition n'a rien de remarquable, non plus que celle du grand tableau placé à côté de celui d'Herode du sieur Jeaurat qui repré- 13. p. sente le boiteux à la porte du Temple de haut sur 9. guéri par saint Pierre. Chaque figure prise à part, est bien traitée, convenable au sujet, d'un bon caractère, & d'un dessein correct, sans que le total soit intéressant par aucune nouveauté qui le fasse assez differer de la façon dont ce même sujet a été imaginé par plusieurs bons Peintres dans des Eglises de cette Ville.

On voit encore dans le rang d'en haut quelques Tableaux de piété en hauteur d'une figure seule qui ont de la beauté & ont arrêtés les regards des curieux. Celui de St. Charles Borromée 8. p. du sieur Restout a été extrêmement de haut sur 5.

goûté. L'attitude de la figure a de l'action, & l'air de tête un caractère de piété intéressante : la draperie vraïe & savante.

Celui de saint Pierre son pendant du même Auteur, quoique dans une assez grande manière, n'a pas eu tant de partisans par le défaut de la position de la figure qui est dans le goût d'un Héros de Théâtre campé d'un air cavalier sur la scène, plûtôt que d'un Apôtre pénitent, humilié, & près de souffrir le martire dont il tient l'instrument. L'idée de celui de saint Benoît par le même, le premier de ce rang au dessus de l'escalier, est assez médiocre aussi-bien que l'exécution. On a trouvé les teintes des nuages de la gloire d'un ton rougeâtre violent, & faisant dissonnance avec celles du Tableau.

10. p. de haut sur 6. de large.

Le Baptême de St. Jean de même grandeur

grandeur du sieur Hallé, quoique d'un dessein très-correct, & même un peu trop prononcé, d'un assez bon ton de couleur, n'a rien de neuf dans sa composition qui est bonne, mais triviale.

On voit aux côtés du vœu de Louis XIII. deux grands Tableaux ovales du Sieur Coypel. L'un est une Annonciation dont la composition est singulière : l'autre représente les Pélerins d'Emmaüs qui a des beautés remarquables. Il y a encore dans le rang au dessous deux Tableaux de piété du même Auteur. L'un en Pastel, & c'est la Samaritaine avec Jesus-Christ, & l'autre à l'huile le sacrifice d'Abraham. Je n'entrerai dans aucun détail sur les beautés des ouvrages de ce Peintre. La grande réputation que lui ont fait depuis si long-tems ses productions pleines d'esprit en toute sorte de genres,

9. p. de haut sur 7.

& sur tout dans celui de piété, me dispense d'un examen particulier qui auroit trop d'étenduë. On trouve toûjours dans ses tableaux des mœurs & de la décence, avec des réflexions pleines d'esprit. Ce dernier talent si intéressant pour le spectateur délicat, brille avec finesse dans un petit Tableau de lui placé dans le rang d'en bas, même côté des ovales. C'est le Dieu de l'Amour, figure seule de la hauteur de trois pieds en face du spectateur qu'il menace de la main. L'Auteur a su faire un mélange adroit dans sa phisionomie des deux caractères qui lui sont propres, la naïveté & la douceur apparente, avec la malignité & la perfidie. Idée aussi difficile dans l'exécution, qu'elle est vraïe & ingénieuse. Quoique l'on n'y puisse rien souhaiter du côté de l'esprit, on y a

désiré un plus beau choix dans l'air de tête qui est un peu ignoble, sans expression de Divinité, & sans beauté pour représenter le plus beau de tous les Dieux. Ses chairs ne sont point d'un beau ton de couleur ; on n'y voit point ce sang, cette vie que l'on admire dans ses beaux Pastels qui font l'ornement des Cabinets, & sur tout de celui d'un de nos plus savans connoisseurs Monsieur Mariette. La draperie de ce Dieu qui devroit être extrêmement vague, légère, & badine, est ici nouée pesamment en forme de ceinture, & ne fait ni légèreté ni agrément à la figure.

On voit à peu de distance de ce dernier Tableau deux autres du même Auteur. Ce sont les deux bustes des Philosophes Héraclite & Démocrite. On a trouvé du vrai dans l'expression de

ces caractères si opposés ; mais un vrai un peu forcé, recherché, & qui sent le travail. Leur extrême décrépitude sans nécessité, fait un peu de tort à l'agrément de la vérité dans l'expression.

Je passe aux grands sujets de l'Histoire profane & de la Fable, & je commence dans le rang d'en haut du côté de l'escalier, par les deux Tableaux du sieur Parrocel dont la grandeur immense de dix-sept pieds sur onze, n'a point encore de proportion avec celle de son génie. L'un représente l'entrée de l'Ambassadeur Turc par le pont des Tuilleries, & l'autre de même grandeur, sa sortie par le même lieu. Quelle foule de beautés dans cette vaste composition ! Quelle superbe ordonnance ! Quelle sience dans les détails prodigieux d'un tel sujet ! Distribution admirable des Groupes ; fécondi-

té surprenante dans l'art de les varier, & de leurs contrastes : vérité & fierté dans les caractères opposés des Nations, Turcs, Suisses, François. Recherche exacte & scrupuleuse dans leurs habillemens. Etude laborieuse & savante des plus belles positions des chevaux & de leur action, avec une imitation parfaite de la richesse, & du travail de leurs couvertures en or, en perles, & en pierres précieuses. La plus haute intelligence de la perspective pour la position de cette multitude innombrable, tant sur les plans avancés, que sur ceux de derrière, & les plus éloignés. Enfin une harmonie enchanteresse qui résulte de la variété des tons & de leur accord : harmonie qui lie ce grand tout, ce vaste ensemble, & qui met l'œil dans un plein repos, où il ne desire rien, où il jouït

de tout, où il admire tout. Quelle gloire pour l'Ecole Françoise de posseder encore un homme si excellent en ce genre qui embrasse presque tous les genres !

Parmi les grands Tableaux du rang le plus supérieur, il y en a encore un du sieur Pierre qui n'a pas attiré une médiocre attention par le terrible du Sujet susceptible de force & d'une violente expression. Il est pris dans la Fable, & représente Medée qui poignarde un de ses enfans. L'horreur de ce parricide est très-bien rendu par le caractère d'atrocité peint sur les traits de cettte barbare Grecque, & par l'action de son bras armé d'un poignard dégoûtant du sang de son fils qu'elle tient, & qu'elle a déja frapé. Mais on a souháité dans ce tableau une composition plus heureuse. La position de

l'enfant, non plus que celle du char, n'est ni vrai-semblable, ni avantageuse. Les Dragons qui doivent le tirer pendant cette action, & dont on ne voit que les têtes, sont d'un goût assez médiocre. L'embrasement du Palais de Jason dont il ne paroît qu'une partie hors de toute perspective, est dans un ton équivoque & dissonant. Le Public n'a pu comparer cet ouvrage avec celui du tableau d'Hérode pour qui il a été aussi prodigue d'admiration & d'éloges, qu'il en a été avare pour Medée. C'est une leçon importante aux jeunes Peintres qui ont avec de grands talens une réputation commencée, & qui aspirent à celle du premier ordre, de ne point hazarder en public d'ouvrages négligés, soit dans le plan, soit dans l'exécution. Rien n'est plus capable de les arrêter dans la route de la gloire,

que ces reproches d'inégalité, de négligence, ou de précipitation.

On voit encore du même Auteur dans le rang d'en haut, le dernier de la face qui regarde l'entrée, un portrait de profil & en tableau d'une assez jolie personne déguisée sous les habits dégoûtans de ces salopes qui montrent dans Paris la Lanterne magique ou des marmotes. J'ai été charmé de voir la plus noble partie du Public & la plus sensée rejetter l'emblême en admirant l'ouvrage qui a de vraïes beautés, & d'un naïf original & séduisant. Ce goût bas & dépravé de se faire peindre en Moine, en Sœur grise, en Quinze-vingt, en Ramoneur, a commencé chez quelques personnes du premier ordre, que cette plaisanterie avoit amusé un moment. La Bourgeoise de Paris singe éternel de la Cour sans pou-

voir lui ressembler qu'en ridicule, a saisi avec avidité cette mode, comme toutes celles qu'elle imagine sotement lui pouvoir donner quelque air de condition.

Le Public, à qui les tableaux du Sieur Pierre plaisent extrêmement, lui conseille fort d'abandonner son talent assez médiocre pour les Bambochades, ouvrages indignes d'un homme dont le Génie est assez élevé pour concevoir & exécuter le tableau d'Hérode; c'est le sac de Scapin vis-à-vis le Misanthrope, c'est l'Auteur du Cid & de Rodogune qui donneroit des Parades à la Foire. Ces sortes de goûts subalternes, deshonorent souvent les bons génies par les molles complaisances qu'ils ont pour des amis d'un certain genre adorateurs de ces espèces de productions, & qui pensent comme le peuple uniquement

sensible aux représentations des Sujets qui lui sont familiers. Il est important à un Peintre, qui aspire par le talent de l'Histoire aux rangs les plus élevés, de rechercher les gens d'esprit, & les amateurs de la bonne compagnie. Le caractère de bienséance & de noblesse qui s'en répandra sur tous ses ouvrages, ajoûtera beaucoup à leur prix, & contribuëra le plus à les rendre les délices des honnêtes gens. Leurs auteurs me répondront qu'ils ne regardent ces sortes de peintures que comme les délassemens de leurs grands ouvrages, & un amusement qui ne leur coûte aucune peine d'esprit, & moi, je leur déclare qu'ils remperont toûjours dans la médiocrité s'ils n'en usent à l'égard de ces productions comme un galant homme qui fait de mauvais vers pour s'amuser, & qui se garde bien de les pu-

blier. Ils ne me perfuaderont point que l'on puiffe atteindre à une manière originale & à un ftile neuf en ce genre, ni dans aucun autre en fe joüant, & fans une forte application ; fans des études d'après les fingularités de la nature. Enfin fans des recherches méditées & beaucoup exercées, il tombera dans la vile multitude des Peintres de ce genre qui inondent les Cabinets bourgeois de nos petits curieux dont ils font les délices.

D'ailleurs les loifirs d'un grand Peintre d'Hiftoire font rares & précieux. Après avoir rempli ce qu'il doit à fa réligion, à fa famille, à fes amis, à la fociété dont il ne doit jamais fe difpenfer, quel tems pourra-t'il prendre pour divertiffement des grandes occupations de fa profeffion, s'il emploïe le peu qui lui refte à travailler à de

nouveaux tableaux? Veut-il savoir quels sont les délassemens d'un Peintre Historien? C'est de lire & d'étudier nos meilleurs livres d'Histoire : d'y démêler les sujets non-seulement intéressans & pittoresques, mais encore singuliers, & hors des sentiers battus. C'est d'en jetter tout de suite les idées sur le papier dans leur premier feu, de crainte qu'elles ne se refroidissent en y revenant, comme l'ont pratiqué tous nos grands Poëtes & nos Ecrivains célébres. C'est de faire la revuë des desseins où il aura copié les morceaux de nos grands Maîtres qui l'ont frapé : ou bien de repasser dans ses estampes les merveilles des excellens Peintres anciens & modernes; de méditer profondément sur leurs beautés; de s'efforcer de découvrir la source qui les a produites, le germe qui a enfanté chez eux cette vie,

vie, cette chaleur d'expression, cette rare intelligence, cette élévation d'idées sublimes dans leur composition que l'on admire. Dans ses loisirs il aura encore à étudier la partie du Costume, qui est la réligion, les mœurs, les habillemens, les bâtimens, les Sites, les arbres même de chaque païs, de chaque nation, & sur tout de celle qui fait le sujet du Tableau auquel il travaille.

Voilà les routes qui ont menés les Raphaël, les Poussin, les Rubens, les le Brun & quelques autres sur le sommet de cette montagne escarpée où est placé le temple de l'immortalité.

La Peine arrache seule aux Parques leurs cizeaux,
Et les avares Dieux vendent tout aux Travaux.

Dans le grand Tableau du Sr. Oudri d'onze pieds sur huit, qui représente la chasse d'un loup forcé par des chiens étrangers qui appartiennent au Roi, tout est à remarquer. L'action de ces animaux & l'expression effraïante de leur fureur, n'est pas moins admirable que l'art de son pinceau dans les touches fermes & féroces de leurs têtes, & de leurs grands poils singuliers & hérissés, & que la correction du dessein dans des positions momentanées, & difficiles à saisir.

On voit encore un Tableau du même auteur, & dans le même genre dans la partie du Sallon sur l'escalier. C'est une chasse au loup cervier qui n'est au dessous du précédent que par la grandeur.

Il est rare qu'un Peintre, comme un auteur excelle en plusieurs genres.

La vie suffit à peine aux études & aux laborieuses veilles que demande une grande supériorité dans un seul. Cependant le Public n'a point encore décidé si les Tableaux de Chasse & d'Animaux, que le sieur Oudri semble avoir portés à leur perfection, sont fort au dessus de ses Païsages. Le grand nombre de ceux qu'il a peint pour le Roi, & pour plusieurs particuliers, lui a fait un nom célébre dans ce dernier talent. Il a préféré en ce genre le stile ferme & vigoureux qui est le plus piquant, au stile vague, moëlleux & au grand fini. Les trois Tableaux que nous voïons ici de son pinceau semblent encore surpasser ceux des années précédentes. Rien n'est plus heureux que le choix de ses Sites. On diroit que la nature voile ses charmes aux regards des autres pour les développer aux siens.

Elle s'y montre parée de ses beautés naïves & rurales mille fois plus enchanteresses, & plus analogues à nos goûts naturels, que celles des Palais des Rois. On apperçoit; on sent presque une fraîcheur réelle sous l'épaisseur & la verdeur de ses groupes d'arbres dont le feüillé est admirable, & dont il sait varier les formes, les touches, & les tons avec un art infini. Ce frais se montre encore à la faveur de ses eaux si bien distribuées, les unes tranquilles, les autres en mouvement; son habile pinceau sait faire beauté de tout : ici un pont ruiné, là un moulin, plus loin une chaumière & des masures ajoûtent aux Sites familiers un Pittoresque enchanteur, & forment de si aimables aspects que la Nature semble s'être arrangée pour le charme de ses compositions.

Ce seroit trop d'ennui, si j'entreprenois d'examiner en particulier le grand nombre des Tableaux qui sont exposés cette année au Sallon dans un très-bel ordre, & avec une simmétrie agréable & difficile parmi tant de formes différentes. La tapisserie verte dont Monsieur de Tournehem, Directeur Général des Arts & Bâtimens de Sa Majesté, a fait revêtir les murs du Sallon avant d'y attacher les Tableaux, leur est extrêmement avantageuse, & cette attention de sa part également favorable aux Peintres & aux spectateurs, a été remarquée du Public avec plaisir, & a eu ses éloges & sa reconnoissance.

J'espére que les Peintres célébres dont la réputation est ancienne & décidée, tels que Messieurs Galloche, Courtin, Deslyen, du Mons, Boisot, Huilliot,

le Bel, Poitreau & quelques autres me pardonneront de ne pas parler de tous leurs Tableaux exposés. Ce seroit répéter les loüanges que leurs ouvrages ont reçus les années précédentes, & entre autres le sieur Favannes qui, étant plus qu'octogénaire, ne laisse pas de faire encore des choses agréables, & qui ne sont pas fort au dessous de son ancienne réputation. Ses Païsages ont un coup d'œil extrêmement riant par le frais & la verdeur de ses arbres touchés dans une manière tendre & moëlleuse; ses horisons sereins & clairs; ses ciels éclatans, souvent un peu trop bleus; ses Eaux d'une limpidité céleste, enfin le choix de ses Sites toûjours agréable sans être singulier. Il y en a quatre dans le milieu du Sallon vis-à-vis des croisées peints d'après nature, qui sont d'une vérité charmante, sur tout les

deux petits. Il est malheureux pour les curieux que les plus beaux ouvrages de ce Peintre soient éloignés de Paris. C'est au château de Chantelou à un quart de lieuë d'Amboise bâti par feu Monsieur d'Aubigni, que cet habile Peintre a déploïé toute sa sience en ce bel Art dans la grande gallerie. Il y a représenté toutes les cérémonies & la pompe superbe du premier mariage de PHILIPPE V. Roi d'Espagne; Monsieur d'Aubigni avoit été envoïé dans cette Cour sous LOUIS XIV. & y avoit fait un long séjour. Il y a deux Sallons aux extrémités de cette gallerie comme à celle de Versailles. La fable de Phaëton fait le sujet de ces belles Peintures. On y voit son arrivée dans le Palais du Soleil, sa demande imprudente à son pere ; la conduite de son char ; l'effroi & les cris des habi-

tans de la terre & des eaux à l'approche d'un embrasement général ; la punition de sa témérité, & enfin son superbe tombeau élevé par ses sœurs. Toute la magnifique Chapelle de ce château est encore peinte de sa main. L'on peut dire avec vérité que les beautés de ces ouvrages sont en très-grand nombre, & seroient admirées à Versailles.

Je reviens aux principaux Tableaux d'Histoire selon l'ordre de leur grandeur & de leur position.

Dans le fond du Sallon du côté de l'escalier, on en voit deux grands pour des dessus de portes de forme figurée, que les ouvriers appellent improprement chantournée. Ces deux Tableaux qui sont Pendants, & destinés pour le Cabinet des Médailles à la Bibliothéque du Roi, sont du sieur Boucher qui a de la réputation, & représen-

tent l'Eloquence & l'Astronomie. L'ordonnance en est agréable, les draperies recherchées & légères, leurs tons variés & assez bien contrastés. Il seroit cependant assez difficile de deviner l'Eloquence par la phisionomie de la figure qui la représente, & qui est extrêmement froide & sans caractère. Quel feu ! Quelle véhémence nous doit fraper dans les traits qui annoncent cet Art si puissant qui soûmet les esprits, & maîtrise à son gré toutes nos passions? On desireroit dans ses chairs un coloris plus fort & plus vigoureux : dans ses airs de têtes plus de noblesse & d'expression, sur tout dans ceux de ses Vierges, & qui eussent quelque rapport par la dignité & la décence à celles de Raphaël, des Carraches, du Guide, de Carle Marate, de le Brun, Poussin, & Mignard &c. qui sont toutes d'un carac-

tère noble & dévot sans se ressembler. On lui demanderoit encore un peu plus de vérité & de naturel dans ses attitudes, sur tout celles des Enfans, ou des Génies qui accompagnent ses Sujets, & qui sont la plûpart renversées, violentes, sans nécessité & sans beauté. Le Public pense à peu près de même des Tableaux du sieur Nattoire dont les carnations sont encore plus foibles & dans un petit goût de mode très-clair à la vérité, mais en même tems très-fade. C'est aujourd'hui la teinte générale de presque toutes nos productions dans les Lettres comme dans la Peinture, tout y est de la couleur des roses & en conserve la durée. On voit cependant au Sallon deux petits morceaux du sieur Nattoire, qui représentent l'union de la Peinture & du Dessein, & celle de la Poësie lirique, & de la Mu-

fique, & l'on a trouvé de l'agrément & de la finesse dans le pinceau de ces deux petits Tableaux dont les Sujets sont très-propres au Cabinet d'un connoisseur aussi délicat que Monsieur de Julienne pour qui ils ont été faits. Cependant comme on ne sauroit concevoir la Peinture sans le Dessein, & que ces deux idées sont inséparables, on lui auroit desirée une compagne moins triviale, & qui ne se trouvât pas dans tous les Tableaux, tous les dessus de portes, dans tous les Emblêmes anciens & modernes, & sur tout dans tous les frontispices gravés de nos livres qui traitent de la Peinture. Mais la plûpart de nos Peintres sont peu inventeurs, parce qu'ils sont peu studieux & rares lecteurs; l'Ignorance est fille de la Paresse, & la compagne chérie de la médiocrité. Ennemie de l'émulation,

elle rétrecit les talens, & laisse tranquillement à ses rivaux laborieux la gloire de l'Invention, contente de remper obscurément dans la foule des copistes des pensées d'autrui ; semblables à ces animaux stupides qui n'osent porter leurs pas hors de ceux qui les précédent. Ce n'est pas ainsi que les Raphaël, les Poussin, les Rubens, le Brun, le Sueur & tant d'autres ont acquis le titre de grands hommes, & l'immortalité dans leur profession ; & ils ont tous été amateurs du savoir. Leurs Ouvrages sont des livres ouverts à toutes les Nations, où tout instruit ; nulle circonstance nécessaire au sujet n'y est omise, & leur parole qui se fait entendre aux regards, souvent pénétre l'ame plus profondément que les plus éloquens écrits.

Dans le tableau d'Alexandre qui coupe

coupe le nœud Gordien, par le sieur Restout, on a loué l'ordonnance & quelques beautés de détail. Sans souhaiter de l'intérêt dans un sujet aussi froid & aussi difficile à traiter avec succès, on y a desiré plus de varieté & d'agrément dans la couleur locale. Le nombre & la grandeur des ouvrages où cet habile Peintre a excellé lui ont fait un nom au dessus des éloges, soit par les routes savantes qu'il a su se fraïer dans le grand où les défauts sont si sensibles, soit dans ses expressions neuves & éloquentes dans les Sujets souvent communs & qui paroissent épuisés. Telles sont celles du Tableau de la Vierge avec l'Enfant Jesus dans l'Eglise du Seminaire des Missions étrangères, où la Vierge est representée dans une attitude d'adoration de la sainte Trinité si élevée & si sublime, qu'elle

H

étonne le spectateur en le pénétrant d'une sainte vénération pour ce Mistère. Une composition si chrétienne & si éclairée paroît être l'ouvrage d'une haute piété, & d'une profonde méditation. Un grand Peintre (*) a dit qu'il seroit à souhaiter que tous les Tableaux des Eglises fussent excellens, & pathétiques, il les appelloit des Prédicateurs muets qui font souvent plus d'impression que la parole. On trouve dans les vies des Saints, (a) & dans celles de plusieurs Peintres, des exemples de cette vérité.

(*) Paul Veronese.

Deux Tableaux du sieur Collin de Vermont ont arrêtés agréablement les ïeux des spectateurs. Le premier est tout près de l'escalier. Son Sujet est une allégorie prise dans l'Histoire, & des mieux pensée. Auguste, cet Empe-

(a) S. Gregoire de Nice. Tableau du Sacrifice d'Abraham.

reur Romain, dont l'amour pour les grands génies & les beaux Arts a plus immortalisé le regne que ses actions les plus héroïques, paroit assis dans un lieu décoré où il vient se délasser du fardeau de l'Empire, & gouter le plus noble loisir des Héros. Tous les Arts l'environnent. La Peinture, qui doit y tenir le premier rang, est plus près de sa personne, & lui offre un Tableau représentant le sacrifice d'Iphigénie. La Sculpture à côté d'elle, tient le modéle d'une Statue. L'Histoire s'y fait connoître par sa trompette, & sa couronne de Laurier. La Musique, la Géographie, l'Architecture forment des groupes d'une belle ordonnance. L'Auteur auroit pu varier davantage leurs habillemens trop maniérés, la plûpart de leurs draperies étant nouées sur une épaule, & l'autre découverte. Cet habile Pein-

tre a eu depuis long-tems les suffrages du Public pour les Tableaux d'Histoire. Il exposa il y a quelques années une grande suite de celle de Cyrus en une vingtaine de petits tableaux. Le Public y admira le beau choix des évènemens d'un regne aussi célébre que celui de ce grand Roi des Perses. Ces esquisses coloriées avoient été faites pour être gravées, & les Curieux en verroient les estampes avec plaisir. Les éloges du Public ne se sont pas bornés dans celui d'Auguste à la beauté de l'ordonnance ; il a senti tout l'ingénieux de l'Allégorie qui a déguisé les traits de Louis XV. dont la protection qu'il accorde aux beaux Arts fait le sujet du Tableau, sous les traits de César. Tout le monde a soupçonné nôtre Monarque bien aimé dans la figure de l'Empereur, sans pouvoir assû-

rer que ce fût son véritable portrait, ce qui eût été beaucoup plus aisé, mais bien moins adroit, & flateur. C'est donc le regne de Louis XV. qui est désigné par celui d'Auguste; & qui pourroit excuser l'Auteur des Anachronismes qu'on y a remarqués. Tel est celui de la Gravûre qui lui présente une Estampe, & qui n'a été inventée que treize cens ans après son regne, aussi-bien que les instrumens, & la forme des livres entiérement modernes.

L'autre Tableau du même Auteur est à l'extrêmité de la même face, & sur la même ligne. C'est Cléopâtre suppliante aux genoux d'Auguste devenu son maître par la défaite d'Antoine. N'aïant plus d'espérance qu'en sa beauté, ni de ressource qu'en la clémence du Héros, elle paroît à ses ïeux dans un profond abaissement où elle emploïe

tout l'artifice de ses charmes & de ses pleurs pour l'émouvoir. C'est ce moment que le Peintre a choisi pour le sujet de son Tableau. On voit dans ses traits une affliction accompagnée de dignité. Cette figure est si remarquable par son expression, & par la belle lumière qui y est répandue, qu'elle rend celle d'Auguste peu intéressante. Il est vrai que le caractère de clémence, le seul que le Peintre a dû lui donner dans cette situation, est une affection de l'ame assez intérieure, & qui ne produit au dehors presque aucun mouvement sensible ni dans les traits, ni dans l'attitude. C'est ce que le Brun, ce grand maître dans l'art de rendre les passions, avoit senti dans son tableau admirable des Reines de Perse aux pieds d'Alexandre, chef-d'œuvre de jugement & de sentiment dans l'ex-

pression des passions diverses qu'excite l'arrivée de ce Prince chez tout ce qui compose la tente de Darius : la soûmission, l'admiration, la confiance, le respect, la crainte, la terreur, nuances toutes différentes qui produisent une abondante varieté de phisionomies & d'attitudes exprimées avec une éloquence & une convenance parfaite & à la dignité des Princesses & à l'état de toutes les personnes de leur suite. Ouvrage qui fera éternellement honneur au grand sens & au génie sublime de cet excellent Peintre, l'Homere & le Quinte-Curce de Louis XIV. Il savoit que la clémence, cette vertu d'ailleurs si estimable dans les Souverains, est froide dans la représentation; c'est ce qui lui fit associer l'heureux effet que produit l'erreur de la mere de Darius qui croit Parménion être

Alexandre par l'avantage de la taille & de l'air du favori sur celui du Héros, ce qui occasionne à ce dernier l'action de prendre Parménion & de dire à Sisigambis qu'elle ne se trompoit point & qu'il étoit un autre Alexandre.

Il y a bien des beautés dans le tableau de Cléopatre du sieur de Vermont. La varieté & le choix des attitudes, l'expression des caractères des femmes de cette Princesse, & ceux des Officiers de la suite d'Auguste, l'accord des teintes vagues des figures placées dans le fond, avec les plus vigoureuses du devant de la scene, forment un bel ensemble & d'une heureuse harmonie. Mais comme il est peu de beautés exemptes totalement de défauts, celui que l'on y a remarqué & le seul considerable, c'est que la Reine d'Egypte & l'Empereur Romain n'y sont

point assez caractérisés pour être reconnus sans le secours du Livre imprimé qui en explique le Sujet. Cette obscurité naît du défaut d'attributs qui leur soient propres, soit dans les habillemens, le Héros n'étant point vêtu à la Romaine, ni l'Egyptienne en Africaine, soit par le lieu de la scene qui n'est nullement Historique. Ce sujet n'eût point été un Emblême pour le spectateur, s'il eût pu voir quelque part du Tableau les monumens somptueux & les sépultures en forme de Piramides que Cléopatre avoit fait construire près du temple d'Isis pour s'y renfermer avec ses richesses immenses, & d'où elle écrivit à Auguste sur des tablettes de cristal dans les termes les plus supplians. Un de nos Poëtes célébres, dont la finesse de l'expression égale celle du sentiment, a mis

en vers cette Epître. En voici deux strophes.

Ah Seigneur, à vos ieux lors-
que j'irai paroître,
Prenez d'un ennemi le visage irrité:
Traitez-moi s'il se peut comme un
superbe maître,
Je craindrois trop vôtre bonté.

Je m'apprête à me voir en escla-
ve menée
Dans ces murs orgueilleux des fers
de tant de Rois:
La maison des Césars, telle est ma
destinée,
De moi doit triompher deux fois.

Je pense donc avec un savant Académicien de nos jours, qu'un Peintre d'Histoire ne sauroit trop étudier & rassembler tout ce qui peut aider à l'in-

telligence de son Sujet. C'est ce qu'a pratiqué avec une sévère exactitude le savant Poussin. Rien n'étoit mis au hazard sur la scene de ses Tableaux, & sans une raison relative aux lieux, aux tems, aux mœurs, à la Réligion dans les sujets de l'Histoire qu'il exposoit aux regards. Les bâtimens, les Temples, les Idôles, les habillemens, tout parloit, tout instruisoit dans cette Poësie qui n'a que le moment d'une action rapide, privée de circonstances précédentes, & préparatoires pour amener l'esprit du spectateur à cet évenement présent, & y répandre la lumière. Sans cette maxime & cette loi inviolable, l'Historique en Peinture dont le but est d'instruire par l'agrément, devient un travail & une énigme pour le spectateur qui le fatigue & souvent le rebute.

Je terminerai les tableaux d'Histoire

par un petit de cabinet du Sieur Pierre qui a étonné les connoisseurs. Il est placé dans le dernier rang d'en bas au dessous de sa Medée. Le sujet en est simple & commun. C'est Venus sur les eaux couchée dans une coquille de Nacre : des Tritons & des Naïades lui font cortége. Les uns attelés à cette singulière voiture, & les autres près d'elle en attitude d'admiration. On a d'abord cherché avec avidité le nom d'un pinceau si brillant que l'on ne devinoit point, & l'on a été charmé d'en trouver l'auteur dans le Sr. Pierre, qui a porté le Coloris dans cet ouvrage à ce degré d'éclat & d'agrément. On a toûjours regardé cette partie comme la plus enchanteresse des trois de la Peinture, celle qui appelle le spectateur, & qui constituë son nom & son caractère. Le Peintre qui n'excellera

sera que dans la partie du deſſein, ne sera jamais qu'un grand Deſſinateur. Cette correction se peut même acquerir à un certain point par une étude opiniâtre. On placera au rang des grands génies & des hommes d'imagination, ceux qui mettront beaucoup de feu, de traits ſinguliers & poëtiques dans leurs ouvrages, & dont la veine sera féconde & riche en inventions; mais ce ne seront point encore là de grands Peintres, s'ils ne nous enchantent par la couleur. On eſtimera un excellent Géométre celui dont on admirera l'art & la ſience des raccourcis, & des illuſions étonnantes de la Perſpective. Mais l'on ne pourra jamais concevoir un véritable Peintre ſans la partie du Coloris. C'eſt ſon charme qui m'attire par le brillant éclat des objets imités, & cette imitation portée au plus

haut degré est souvent plus séduisante & plus enchanteresse que le vrai même auquel elle ajoûte par le choix de ce qui est le plus beau dans la nature, & dont on ne sauroit trouver l'assemblage que par un heureux hazard qui n'arrive presque jamais; ce qui excite en nous un double plaisir dans le même instant, celui de la vuë d'un objet parfait dans toutes ses parties, & celui d'admirer l'art & la magie de l'imitateur qui nous trompe si agréablement. Et il ne faut pas croire que cette haute intelligence du Coloris, & cet artifice de séduction soit aisée. Parmi le grand nombre de Peintres célébres dans les Ecoles, combien peu de parfaits coloristes? Leur rareté ne doit point nous étonner. Quel art pour conserver la pureté des teintes vierges & primitives, & les faire cependant monter à ce degré éminent de

fraîcheur & de lumière par le mélange des demi teintes sans altérer ni fatiguer les couleurs simples & fondamentales? Quelles recherches infinies pour trouver les tons vrais de ces demi teintes, ou plûtôt quel heureux hazard dans leur découverte! Je dis un heureux hazard, puisqu'un si grand nombre de Peintres ont passé leur vie à les chercher sans avoir pu y réüssir. Le Coloris de la Venus du sieur Pierre est d'autant plus admirable qu'il ne s'est aidé d'aucun fond, d'aucune opposition avantageuse. C'est l'Ether, c'est la couleur céleste qui fait le champ de son tableau.

Après avoir rendu justice à la beauté de la couleur dans ce petit ouvrage, je crois assez de passion à l'Auteur d'arriver à la perfection de son art, où il semble voler, pour desirer d'apprendre les sentimens du Public sur ses défauts.

Il a trouvé dans l'air de tête de cette brillante Venus, peu de nobleſſe & de graces. Le choix de ſon attitude n'eſt ni heureux ni agréable ; le goût de deſſein en eſt médiocre & peſant. On a obſervé des teintes rougeâtres déplacées ſur le haut de la gorge. Dans les figures des Tritons & des Génies, celui qui tire le berceau de la mère des Amours avec des traits, & des liens ſi galans, porte un caractère barbareſque & preſque horrible qui a déplu à bien des perſonnes. Pluſieurs ont été frapées d'un contraſte auſſi violent avec la plus belle des divinités, dont la préſence ſeule doit répandre des Graces, ou du moins adoucir la férocité de tout ce qui l'environne. On eſt convenu que le Triton principal qui eſt ſur le devant, eſt peint avec beaucoup d'art, & des touches fieres & ſavantes dans

sa figure & sur tout à la tête ; on les a trouvées admirables, mais point agréables. Rien n'est encore mieux peint, & d'un meilleur ton de couleur que le groupe des figures qui sont à ses côtés : on y voit des lumières de reflet imaginées avec une vrai-semblance surprenante, & qui produisent des effets très-heureux : mais il y a des négligences dans la correction du Dessein qui ne sont pas pardonnables. Dans la figure du Triton qui est le plus près de Venus, & sur lequel est posée sa main droite, le bras droit de ce Triton, qui est couché, paroît trop long & rompu dans la partie où le gauche s'appuïe sur lui. L'effet du raccourci dans ce dernier, & la main même sont d'un Dessein très-négligé & peu correct, aussi bien que la gauche de Venus qui est dans la demi teinte. L'Auteur doit

bien se garder de négliger une partie aussi essentielle, & se souvenir que Raphaël ne s'est élevé si haut que par la plus grande sévérité dans le Dessein, où il ne s'est jamais permis de négligence, & dont il a encore préféré la perfection à celle du Coloris : quelque éloge que j'aïe fait de ce Coloris enchanteur, il ne sauroit plus me flater, dès qu'il brille sur des parties qui choquent ma vuë par les défauts de leurs proportions : il ne sert au contraire qu'à me les rendre plus remarquables.

Quelques personnes ont fait encore une critique dans ce charmant tableau, qui m'a paru judicieuse. Ce n'est point un défaut d'Art, mais seulement d'attention de l'Auteur. La Déesse des Graces & de la beauté donne la préférence à l'un de ces laids Tritons pour lui ser-

vir dans son triomphe, & choisit son dos pour appuïer son bras d'yvoire : n'eût-il pas été plus convenable de lui faire accorder cette faveur à une jeune & agréable Naïade parmi celles qui sont oisives dans ce tableau, à la place de cette figure à barbe hideuse & dégoutante, pour approcher de plus près que toutes les autres sa personne divine ? Un Peintre doit beaucoup examiner le rolle qui convient à chaque Acteur dans son sujet, afin de n'en faire jouër aucun qui soit déplacé ou inutile.

Mais ces défauts sont aisés à corriger. Ils sont même légers mis en balance avec le mérite d'un aussi beau pinceau, & du rare & précieux coloris de ce petit ouvrage. J'ai cependant encore une chose bien importante à desirer au sieur Pierre avant de quitter

son charmant Tableau, c'est qu'il se soûtienne quelque tems dans cet éclat. Qu'il me soit permis à son sujet de faire des reproches de la part du Public à presque tous nos Peintres d'à présent, sur le peu de durée de leur Coloris, que dix années au plus emportent & effacent au point de mettre au niveau du rien, des Tableaux achetés fort cher, & qui nous avoient enchantés. Tels sont ceux du charmant Vatteau à qui il n'a manqué que cette partie pour être le Peintre le plus séduisant, & le plus piquant de tous nos modernes. Quels sont aujourd'hui la plûpart de ses Tableaux ? Un assemblage informe de couleurs qui détonnent toutes, & qui ne laissent aux figures ni vie ni vraisemblance. A quel point de dégoût les Roses du St. Tremoillere sont-elles aujourd'hui flétries,

qu'il a mis si fort à la mode ? J'en dirois autant de plusieurs de nos modernes si frais & si fleuris, si je ne voulois garder le silence sur ceux qui sont vivans. Je sai que la sience d'emploïer les couleurs contribuë beaucoup à leur durée, mais la source de leur ruine vient aussi dans la plûpart du peu de connoissance en général de nos Peintres françois dans le choix des Couleurs qu'ils achetent toutes broïées pour la plûpart. Cette sience a fait la principale étude des grands Coloristes Flamands & Italiens. Ils n'ont épargnés ni dépenses, ni voïages pour tirer leurs couleurs des païs étrangers les plus éloignés, & pour les puiser dans leurs sources. L'œconomie de l'Azur d'Outremer, qui est d'un grand prix, est une cause très-ordinaire de leurs changemens ; lui seul bien emploïé éternise

la fraîcheur & le sanguin des chairs. L'on y est rarement trompé, quand on ne veut point ménager sur le prix, quoique celui de l'Europe ressemble beaucoup à l'azur qui doit venir d'Outremer, c'est-à-dire, des Indes & de la Perse.

Avant de passer aux beautés des Portraits, j'aurois tort d'oublier les Tableaux qui ont été exposés d'un de nos François à présent à Rome, qui ont charmés tous nos connoisseurs, & réünis tous les suffrages. Ce sont les Marines du sieur Vernet Provençal, dont les beautés toutes nouvelles font une conviction sensible qu'aucun genre n'est épuisé, même le plus stérile par un homme de Génie. C'est une autre Nature qui se présente à ses ïeux. Ce grand spectacle de la Mer, dont aucune personne de sentiment ne sauroit soûtenir

le premier regard sans un saisissement d'admiration muette, ses bâtimens, ses rochers, ses rivages, ses Lointains merveilleux & si variés, les Orages, tout se montre à des ieux savamment spectateurs sous de nouveaux aspects. Tout paroît neuf dans ses productions par le charme d'un Pinceau Original quoiqu'imitateur. Les effets d'un Soleil éclipsé de broüillards, d'affreuses tempêtes, les horreurs d'un naufrage, objets d'épouvante, & dont la réalité fait frémir d'effroi, attachent avidement nos regards dans les Tableaux du Sieur Vernet par la force de la vérité, & le charme de l'imitation. Le Public a trouvé sa manière dans un bon ton, les touches de ses rochers d'une vérité neuve, leur choix excellent sans dureté ni bizarreries désagréables dans leurs formes, qui quoique vraïes chez les au-

tres Peintres ne sont pas toûjours vraisemblables. On y a cependant desiré un peu plus de varieté dans leurs teintes, dont le ton est trop égal. L'art avec lequel il fait participer des vapeurs de cet Elément, les Rochers, les Bâtimens, les Môles & tous les objets qui sont sur la scène, aussi bien que sa perspective aërienne & nébuleuse, tout cela est d'un grand Peintre, d'un Phisicien habile scrutateur de la Nature, dont il sait épier les momens les plus rapides & les plus singuliers avec une sagacité étonnante. On admire en lui un rival du Claude dans l'artifice & la vérité avec laquelle il saisit ce qui n'a point de prise, & représente ce qui est sans couleur, c'est ce serein, cette vapeur, cet Atmosphere chargé d'une humidité imperceptible. Supérieur en un point au Lorrain qui n'a pu enrichir ses

beaux

beaux Païsages de figures faites de sa main, & qui fussent supportables. Celles au contraire du sieur Vernet sont dessinées dans un bon goût & agissent même avec intention. On a remarqué quelques légers défauts de Perspective dans la fabrique d'une espéce de jardin en terrasse planté de ciprès & soûtenu par des arcades, où les tons des objets fuïans soit dans la maçonnerie, soit dans les arbres, ne sont pas dégradés. Mais les autres beautés de ce Tableau pourroient faire excuser ce défaut qui mérite cependant l'attention de l'Auteur. La scène de ses devants, & de ses Ports est vivante, animée, & variée par différentes actions qui jettent de l'amusement où l'on ne peut mettre de l'intérêt. Je finis son éloge en lui confirmant ceux du public & l'admiration de tous nos connoisseurs délicats

de ses ouvrages qui doivent faire beaucoup d'honneur à nôtre Nation chez les Italiens.

Je passe à l'exposition des Portraits, le genre de Peinture aujourd'hui le plus à la mode, & le plus accrédité. Je commencerai par les Portraits à l'huile fort au dessus des Pastels soit par la sience & la difficulté du succès, soit par la solidité de leur durée qui ne sauroit être comparée aux beautés volatiles des craïons, & dont les finesses si piquantes, & admirées avec justice, sont aussi fragiles que la Glace qui les défend, & disparoissent à la première chûte du Tableau, où à la pénétration de la moindre humidité des lieux où ils sont placés.

Le sieur Tournière comme le plus ancien doit avoir les premiers éloges. Il les mérite par les ouvrages sortis

anciennement de son pinceau, & par ceux qu'il nous donne encore malgré son grand âge. Ce Peintre a excellé dans les petits Portraits & sur tout dans ceux d'environ un pied de hauteur. Il a mis un art infini dans les bordures peintes dont il les accompagnoit, & qui faisoient partie du Tableau. Elles étoient ornées de petits animaux singuliers, d'insectes, de pampres, de chardons, & autres plantes ; & cela peint dans la meilleure manière, & d'un coloris fondu & précieux comme celui des bons pinceaux Flamands. Il a encore très-bien réüssi dans les lumières de flambeaux violentes & réfléchies. Le Tableau de la famille de Monsieur Lallemand exposé au Sallon, est plein de choses excellentes, sur tout dans la partie à la droite du spectateur peinte il y a déja long-tems, & dans une très-

bonne manière. Presque toute la partie à gauche du Tableau a été retouchée depuis peu, & fort différente. Ce sont de nouvelles têtes que l'Auteur a mis à la place des personnes de la famille décédées. On voit encore d'autres grands Portraits de lui dans le Sallon, celui de Monsieur le Duc de Brissac a été approuvé ; Monsieur de Bernage Prévôt des Marchands, & quelques autres. Outre les Portraits il y a encore de son pinceau un petit tableau de Julie dans le temple de Vesta, où les connoisseurs trouveront des choses faites avec bien de l'esprit.

Le nom du sieur Nattier suffit à ses Portraits pour leur éloge. L'avantage qu'il a sur la plûpart en ce genre, d'être un bon Peintre d'Histoire, lui donne celui d'une plus grande intelligence dans la composition du Portrait histo-

rié. Ses têtes ont beaucoup de force, la pureté de son dessein est très-remarquable. La belle entente de ses Draperies, leur légèreté & leurs mouvemens, leurs tons neufs & variés, le travail de ses ciels, & la belle harmonie de l'ensemble, forment de ses Portraits de vrais Tableaux. On lui demanderoit un peu plus de recherche dans le choix de leurs emblêmes vulgaires & souvent répétés. La composition de celui du Sieur Bonier de la Mosson a des beautés très-singulières. La position est belle, l'action vraïe & d'un bon choix, tout y est sage & bien pensé. Le détail des parties, qui composoient son rare cabinet, sont d'un ton excellent; & il résulte de ce bel exemple un repos agréable à la vuë, & une harmonie qui satisfait extrêmement les plus difficiles. Avant de finir l'article du sieur Nattier,

je dois parler d'un de ses portraits le plus à mon gré de tous ceux que j'ai vu de lui. Il est chez Monsieur le Commandeur de G. dans le Palais du grand Prieuré au Temple. C'est celui d'une Dame de ses parentes; qui est estimé un chef-d'œuvre de perfections & d'agrémens. Tout ce que l'on peut imaginer de grace & d'élégance dans une phisionomie se trouve dans celle-là, & en même tems ce que le pinceau peut assembler de finesses dans l'artifice de la couleur, & la séduction de ses effets, est réüni dans cet ouvrage. Je ne doute pas que la délicatesse du goût de M. le Chevalier de G. n'ait piqué le Sieur Nattier & qu'il n'ait fait un effort de perfection en faveur d'un connoisseur aimable, & bien plus recherché par les charmes de son esprit, & la candeur de son caractère que par une belle &

ample collection d'Estampes rares & étrangères d'oiseaux & d'animaux peints excellemment à Guazze, & de sa bibliothéque singulière & unique en un certain genre. Elle contient tous les Poëtes Italiens sans exception d'un seul, & tout ce qui a été imprimé de leurs auteurs sous le titre de Nouvelles. Ces livres sont des mieux conditionnés, & les éditions des plus précieuses.

J'aurois du parler du sieur Chardin dans le rang des Peintres compositeurs, & originaux. On admire dans celui-ci le talent de rendre avec un vrai qui lui est propre, & singulièrement naïf, certains momens dans les actions de la vie nullement intéressans, qui ne méritent par eux-mêmes aucune attention, & dont quelques-uns n'étoient dignes ni du choix de l'Auteur, ni des beautés qu'on y admire : ils lui ont fait cepen-

dant une réputation jusques dans le païs étranger. Le Public avide de ses tableaux, & l'auteur ne peignant que pour son amusement & par conséquent très-peu, a recherché avec empressement pour s'en dédommager les estampes gravées d'après ses ouvrages. Les deux Portraits au Sallon grands comme nature, sont les premiers que j'aie vu de sa façon. Quoiqu'ils soient très-bien, & qu'ils promettent encore mieux, si l'auteur en faisoit son occupation, le Public seroit au desespoir de lui voir abandonner, & même négliger un talent original & un pinceau inventeur pour se livrer par complaisance à un genre devenu trop vulgaire & sans l'éguillon du besoin. Il a donné cette année deux petits morceaux au Sallon, dont l'un est ancien avec quelques changemens nouveaux; c'est le

Benedicité de l'enfant si connu, & celui, qui n'avoit point encore paru, représente une aimable paresseuse sous la figure d'une Dame dans des habits négligés & de mode, avec une phisionomie assez piquante, envelopée dans une coëffe blanche nouée sous le menton qui lui cache les côtés du visage. Elle a un bras tombé sur ses genoux qui tient négligemment une brochure. A côté d'elle, un peu sur le derrière, est un rouet à filer, posé sur une petite table. On admire la vérité de l'imitation dans la finesse de ses touches, soit dans la personne, soit dans le travail ingénieux de ce rouet, & des meubles de la chambre.

Le Peintre en Portraits dont je vais parler, s'est tiré de la foule depuis long-tems par d'excellens ouvrages. C'est le Sieur Tocqué dont le pinceau

est moëlleux & très-agréable, aussi bien que sa couleur dans un ton élevé, & d'une belle manière. Entre plusieurs excellens que l'on voit de lui cette année au Sallon, celui d'une Dame un peu âgée en manchon a arrêté tout Paris. La bienséance de son ajustement extrêmement conforme à son âge, a donné une idée très-avantageuse de l'original, & diamétralement opposée à l'impression que fait avec justice sur le Public l'imprudence de celles, qui n'étant jeunes ni jolies, se font représenter avec les galans attributs de la Déesse de la Jeunesse, & en pompons de couleurs. Du mépris de la Divinité on passe à celui du Pinceau que l'on croit & souvent injustement, Auteur de l'Apothéose ridicule par intérêt, ou par adulation.

Le Portrait de cette Dame agée &

d'une belle phisionomie, est un ouvrage excellent, qui a eu l'admiration publique, & qui la mérite. Tout y est fait avec un bon sens, un accord, une vérité de couleur & de détail qui peut soûtenir l'examen le plus sévère. Il y a des nuances dans les teintes du visage d'un pinceau savant. Le ton des cheveux, des deux coëffures, du linge, des étoffes, tout y est parfait, & rien à desirer.

Celui du célébre Crébillon fait par le Sr. Aved est encore un très-beau Portrait & fort réssemblant. Tout ce qui l'accompagne y est peint avec un artifice merveilleux. Mais comme l'imitation seule des traits du visage, quelque exacte qu'elle soit, n'est point suffisante pour donner l'idée d'un homme aussi singulier que celui-ci, & de qui la chaleur du génie échauffe sans cesse

l'action, & donne à sa phisionomie toute la véhémence du Cothurne, on auroit souhaité qu'à une imitation des traits si parfaite, on eût jointe une action liée par un beau choix d'attitude à celle de sa phisionomie, ce qui auroit fait tableau, & tableau d'ame & de caractère. Et combien de beaux momens il y avoit à choisir parmi tous ceux où il déclame avec une force d'expression si pathétique les endroits sublimes de ses Tragédies ! On est tout étonné de le trouver ici en pied sur une grande toile, droit, immobile, sans action, & tel qu'on ne le voit jamais. Le Portrait d'ailleurs est excellent & mérite les éloges qu'il a reçu du Public, & tous ceux du même Auteur exposés dans le Sallon.

Le sieur Nonnotte s'est élevé cette année-ci dans le Portrait à un degré de

de réputation bien supérieure aux précédentes. Celui qu'il vient de donner au Public lui a attiré des admirations très-méritées. On peut l'appeller un Tableau par la sience de la composition. Il y a placées deux personnes de grandeur naturelle distinguées par leurs noms & par leur sience, dont il a liée l'action par une conversation d'étude, & ce qui est pensé de bon sens, & qui aide beaucoup à la vérité dans le Portrait, c'est que les visages ressemblent parfaitement sans avoir le défaut ordinaire à la plûpart des Portraits qui détournent leurs regards de l'occupation qu'on leur donne, pour les fixer stupidement & hors de propos sur le spectateur. On sent le mauvais effet de cette routine dans le Tableau d'ailleurs excellent du sieur Tournière qui représente la famille du sieur Lallemand,

où ce grand nombre de figures qui ne se parlent ni ne se regardent, aïant tous les ïeux fixés sur les spectateurs, ressemblent à des statuës; ou à des personnes qui jouënt à la Meduse obligées de garder exactement l'attitude où elles sont surprises. Il y a cependant des occasions où il est nécessaire ou du moins convenable d'arrêter les ïeux du Portrait sur le spectateur, c'est lorsque la figure est oisive & sans aucune intention.

Il y a une infinité de beautés dans le Tableau du sieur Nonnotte qui méritent de grands éloges. La position aisée des deux figures, & qui est bien dans le caractère de leur action; c'est un père qui enseigne son fils: il est assis le plus en vuë & sur le devant du Tableau. Il parle à ce fils de la main droite, les bras & les mains étant le

langage de la Peinture, il le regarde pendant que ce fils mesure la figure de la Terre sur un globe posé entre eux; le père tient de l'autre main un livre sur ses genoux. Toutes les couleurs des chairs sont d'un bon ton, de même que les étoffes, & le linge travaillées avec un grand succès. L'ordonnance de toutes les piéces de ce cabinet d'étude est recherchée & savante. Enfin tout le détail, & toutes les parties de ce bel ouvrage égalent son auteur à ce que nous avons de mieux en ce genre, pour ne rien dire de plus.

Avant de quitter les portraits à l'huile, je dois une loüange particulière à celui du sieur Coypel qui s'est peint lui-même, & dont j'aurois du parler des premiers, si le Public n'étoit depuis long-tems accoûtumé à voir d'excellentes choses de lui dans ce genre.

Quoique l'on soit moins étonné de trouver la perfection du Portrait chez un grand Peintre d'Histoire, on doit toûjours de l'admiration & des éloges à ceux qui réünissent à un certain degré de supériorité autant de talens.

Je passe malgré moi sous silence plusieurs autres Portraits à l'huile qui ont été goûtés, tels que ceux du Sieur le Sueur, & sur tout le Joueur de vielle qui est d'une bonne manière, & d'une couleur excellente ; ceux du Sieur des Lyen, & quelques autres.

Je viens aux Pastels, espéce de Peinture excessivement à la mode, & à laquelle le Sieur de la Tour a donné une vogue & un crédit qui semble ne pouvoir pas augmenter, par les prodiges qu'il a enfanté en ce genre. Il est vrai qu'il a fait une foule de misérables imitateurs. Tout le monde a mis

ses craïons de couleur à la main : il en est de même chez nous de tout ce qui est de mode, le Public l'adopte avec fureur. Combien l'inimitable Vatteau a fait de mauvais singes dans son tems !

Parmi les Pastels de cette année, le Portrait du Sieur Restout fait par le Sieur de la Tour pour sa réception à l'Académie, a rassemblé le plus de suffrages. Il a su éviter le contresens que j'ai observé ci-dessus, & s'est bien donné de garde de faire contempler sotement le public à celui qu'il fait dessiner d'après un modéle. Bien des gens auroient souhaité qu'il eût fait entrer ce modéle dans sa composition, & que le Public eût été instruit de ce qu'il regarde avec cette vivacité d'attention qui donne l'ame & la vie à son portrait. On a trouvé cependant l'expression un peu

trop forte pour une action aussi tranquille; elle paroît même chargée. L'on a encore desiré plus d'union dans les chairs du visage dont les touches sont un peu séches & découpées; elles auroient pu être mieux fonduës sans faire tort à la ressemblance, ce qu'il a excellemment pratiqué dans plusieurs de ses portraits, & particulièrement dans celui de M. Paris de Montmartel qui est tout auprès, & qui est parfait. Toutes les autres parties du Portrait du Sieur Restout méritent une attention particulière & semblent disputer de vérité avec la nature. L'Etoffe de l'habit, le linge, le porte-feüille, tout y est à admirer.

On trouvera encore au Sallon un Portrait en Pastel par le Sieur Nattier d'un particulier en bonnet fourré, & en robe de chambre, qui est d'une

vigueur de couleur admirable, & d'un grand caractère de Deſſein.

J'aurois bien des choſes à dire en faveur des Paſtels des Sieurs Droüais, Loir, Peronneau. Les Portraits en Mignature du Sieur Droüais mériteroient un examen particulier qui lui feroit beaucoup d'honneur, & feroit entièrement à ſon avantage; mais ce feroit répéter une partie des loüanges que je viens de donner aux talens de leurs Confrères, & que je n'ai point l'art de ſavoir varier.

Mon deſſein étoit de me borner aux réflexions du Public dans l'examen des Tableaux expoſés: le champ étoit aſſez vaſte. Cependant ce ſilence fur les beautés des ouvrages de nos Sculpteurs, dont les talens égalent ceux de nos Peintres, quoiqu'il leur ſoit beaucoup plus difficile d'exceller, auroit pu faire

soupçonner le Public ou de les avoir regardé avec indifférence, ou que ses jugemens ne leur ont pas été favorables, ce qui est fort éloigné de la vérité ; j'en vais rendre un compte exact.

Je commence par le Sieur Bouchardon, dont le ciseau nous a si souvent enchanté par la correction, autant que par le grand goût de son Dessein comparable à celui de l'Antique du premier ordre qu'il a toûjours pris pour modéle, & en dernier lieu par la simple & savante composition d'une Fontaine ruë de Grenelle, qui auroit mérité un lieu plus favorable & à la beauté de l'idée & à celle de l'effet. Quel riche point de vuë auroit fait ce beau monument s'il eût été placé ! Mais tel est le destin de Paris, cette capitale du plus beau Roïaume de l'Uni-

vers, qui devroit exceller fur toutes les autres par la beauté de ſes édifices, la largeur & l'allignement de ſes ruës, le nombre de ſes Places, l'abondance & la magnificence de ſes Fontaines, & des monumens publics. Cette Ville cependant eſt des plus irrégulières & la moins décorée. Rien n'eſt plus ſenſible à la Nation que l'imperfection du Palais du Louvre, le plus ſuperbe édifice qui eût exiſté ſur la terre s'il eût été fini. Le ſeul Periſtile de la façade du côté de St. Germain l'Auxerrois avoit déja mis ce Palais au deſſus de tout ce que la Grèce & l'Italie ont jamais élevé ſi non de plus ſomptueux, du moins de plus correct, ſoit en Architecture ſoit en Sculpture. Quelle grandeur de goût ! Quelle ſublimité dans la belle ordonnance & les proportions admirables de cette ſuperbe

Colonnade ! Quelle savante perfection dans la sculpture des Chapiteaux, & dans l'exécution de tous les ornemens des Frises, des Plattebandes, & des Platfonds ! Quelle sage œconomie dans leur distribution ! Toutes ces merveilles qui feroient la gloire & l'honneur de la France, sont aujourd'hui abandonnées, & masquées par des bâtimens de toute espéce qui les environnent & qui dérobent aux Etrangers, & même aux Citoïens le plaisir & la satisfaction de pouvoir admirer leurs propres beautés.

Je reviens au Sieur Bouchardon. Il a exposé un modéle en plâtre représentant le Dieu de l'Amour, qui veut (dit-on) se faire un arc de la massuë d'Hercule. La correction, & les belles proportions de cette petite figure ont eu une approbation générale du Pu-

blic, & beaucoup d'éloges des Artistes. Les Curieux d'un goût délicat, & qui n'admirent les beautés de l'art qu'autant qu'elles servent à l'expression d'un sujet heureux & intéressant, ont été plus modérés dans leurs éloges. Quelque finesse qui soit cachée sous le voile mistérieux de cette allégorie assez froide en faveur du pouvoir de l'Amour sur les plus grands Héros, la difficulté extrême d'une heureuse exécution par l'impossibilité de saisir dans cette action, & dans le travail mécanique de ce Dieu pour cette Métamorphose, un moment de noblesse, d'intérêt, ou de vraisemblance, a été une raison suffisante aux connoisseurs pour rejetter sur le choix du sujet la froideur de l'exécution. Si ce choix, comme il a été dit ci-dessus, est si important aux Peintres, combien l'est-il davantage aux Sculp-

teurs privés du secours des couleurs pour rendre celle de la Nature, & donner la vie & la vérité aux objets! Joignez encore à ce défaut, celui des Episodes pour aider à l'intelligence & à l'intérêt du sujet, qui sont ordinairement rares, & en très-petit nombre, tel est celui-ci où il seroit difficile d'en placer. Sculpture n'a donc pour s'exprimer que la voix de l'action dans ses figures. C'est son éloquence qui leur donne seule le mouvement & la vie, qui peut annoncer clairement son sujet au spectateur, & par-là y jetter de l'intérêt, supposé que l'Auteur ait fait choix de quelqu'un qui en soit susceptible, c'est ce que le sieur Bouchardon n'auroit pu faire ici avec toute la sience de son ciseau & son génie. L'effort de ce Dieu & son appui sur un morceau de bois & dont on ne sauroit
prévoir

prévoir le dessein, sans aucun instrument dans ses mains pour l'exécuter, rendra peut-être cet ouvrage une énigme à la postérité.

A l'égard des beautés de ce petit modéle, on convient que les contours en sont coulans, élégans dans le goût le plus excellent, & les proportions les plus autorisées de l'antique. Il y a cependant des aspects qui lui sont peu favorables. Tel est celui du côté où la tête est tournée, & regarde le spectateur assez froidement & sans nécessité. son bras qui s'abaisse & semble s'unir à sa cuisse, forme à la vuë des parties maigres, extrêmement allongées, dont l'effet n'est pas heureux.

Le Public n'a pas à craindre que ses réflexions ne soient bien reçuës de la part de ce grand Sculpteur. Il a toûjours admiré avec justice ce que son

ciseau a fait d'excellent, aussi bien que son divin craïon qui nous a donné des desseins comparables à tout ce que les plus grands maîtres de l'Italie nous ont laissé dans ce genre.

Les quatre bustes de marbre blanc qui se voïent à la suite du modéle dont je viens de parler, sont de la main d'un très-habile Académicien le Sieur Adam l'aîné. Il a si souvent remporté les suffrages du Public par les belles productions de son ciseau, qu'il seroit inutile d'en faire l'éloge. Le modéle de St. Jérôme pour l'Eglise des Invalides qu'il exposa l'année dernière, fut regardé comme un chef-d'œuvre par la beauté de sa composition, & par l'expression sublime qu'il avoit jetté sur le visage de ce Père de l'Eglise. Ces quatre bustes-ci, dont le marbre est manié avec bien de l'art, représentent

les quatre Elémens. L'Air est habillé d'une façon ingénieuse. Sa draperie est formée de la dépouille d'une Aigle, dont la tête tombe d'un côté sur le devant de l'estomac, & les pieds de l'autre sur le même devant du buste. L'air de tête de celle qui est coëffée de feüilles de jonc, simbole de l'Eau, est d'un goût noble & extrêmement gracieux. Il y a des petits détails à remarquer dans ces bustes, dont le fini est admirable. Celui du Feu est un peu pesant & le moins heureux.

Les modéles que l'on voit à la croisée au dessus sont du Sr. le Moine le fils dont on peut appeller le ciseau celui des Graces. Faveur rare ! & que ces Déesses n'accordent ni aux desirs, ni aux travaux, quand elles n'en ont pas doué le Peintre ou le Sculpteur à sa naissance ! C'est une espèce de charme diffi-

cile à définir. C'est une *Venuſté*, ſi j'oſe me ſervir de ce terme, répanduë ſur toute la figure, & principalement ſur ſes traits, qui produit cet intérêt tendre, cette admiration douce & intérieure que nous ſentons à la vuë de certains ouvrages, tels que pluſieurs de Raphaël, de l'Albane, & des belles ſtatuës Grecques. C'eſt ſur le modéle du ſieur le Moine qu'a été fonduë la fameuſe figure équeſtre de Louis XV. pour la ville de Bordeaux & qui l'a comblé d'honneur. Il a expoſé cette année-ci au Sallon cinq piéces. La première eſt le modéle de la figure de St. Grégoire pour l'Egliſe des Invalides. On admire dans ſa phiſionomie un caractère de piété & de dignité qui imprime du reſpect pour ce Pontife, & qui prêche autant la pénitence que les paroles du ſaint Evangile qu'il tient à la

main. La draperie de ses habits Pontificaux est d'une simplicité majestueuse. Ce modéle a été généralement approuvé. Trois portraits en terre cuite sont à côté. Celui du milieu est le buste du Sieur Parrocel, qui fait tant d'honneur à la Peinture, & à sa nation. Le Public a été très satisfait de voir la belle phisionomie de celui dont il admire les Ouvrages dans le Sallon. Dans l'examen des Tableaux, j'ai oublié de parler de trois moïens de sa façon. L'un est Monsieur le Duc d'Orléans, à cheval, dont la position est hardie, & d'un beau choix. Les autres sont une Bataille, & deux petits camps de Gardes Françoises & Suisses, d'une manière peu finie, mais touchés d'art, & avec une vérité sensible aux ignorans comme aux connoisseurs.

On voit aux côtés du portrait du

Sieur Parrocel en terre cuite, deux petits bustes de la même matière & du même Auteur. Ce sont deux portraits où l'argile est maniée avec beaucoup d'esprit, & avec ces graces qui lui sont familières. On trouve au même endroit, & de la même main, un très-petit modéle de Narcisse si connu dans la Fable par la punition de son amour propre. Quoiqu'il soit extrêmement croqué, tout y est feu & génie.

Deux grands bas reliefs en plâtre ovales dans la croisée au dessus, sont les modéles de ceux que l'on voit au portail de l'Eglise des P. P. de l'Oratoire St. Honoré qui vient d'être achevée, & dont l'Architecture est composée de deux Ordres, l'Ionique au rez-de-chaussée, & au dessus le Corinthien. Elle est d'une belle proportion, & d'un dessein sage & correct, quoi-

que sans invention. Ce Portail a été fort approuvé du Public, & il le mérite par la propreté de l'appareil, & la recherche de la sculpture. Il a la destinée de tous les beaux morceaux d'Architecture de cette Ville, c'est qu'on ne sauroit les voir : je veux dire que l'on ne peut se placer dans un point de vuë convenable pour les observer. Tout le monde sait que dans les règles de la Perspective, pour bien juger des proportions d'un bâtiment en hauteur, tel qu'une façade d'Eglise, un Portail, une Tour, &c. il faut être placé dans une distance au moins égale à sa hauteur. Si sa hauteur, par exemple, est de vingt toises, il faut que l'œil du spectateur soit éloigné au moins de vingt toises du pied de l'Edifice, afin que les raïons qui partent de l'œil, en puissent embrasser toutes les parties, juger

des effets de l'ensemble, & si l'Architecte a eu égard aux règles de l'Optique dans sa composition. Dans un bâtiment en largeur, l'œil du spectateur doit faire le sommet d'un angle équilatéral dont la façade du bâtiment est la base. On voit par-là s'il est beaucoup de morceaux d'Architecture dans cette Ville-ci, & sur tout de Portails d'Eglise que l'on puisse observer dans leur point de vuë. Le premier de tous & qui est estimé un des plus parfaits de l'Europe, celui de St. Gervais, a le même inconvénient que le nouveau de l'Oratoire. C'étoit cependant celui de tous où il eût été le plus aisé de remédier aux obstacles qui en dérobent la vuë. De petites maisons laides & caduques, qui dépendent de la Ville, menacerent ruine il y a quelques années, & l'on fut contraint de

les démolir. Un zélé Citoïen (*) fort considéré dans la place qu'il occupe, mais bien plus estimé par ses sentimens, se mit, pour ainsi dire, aux pieds de Monsieur ***. pour obtenir au nom de toute la Ville de ne point rebâtir dans l'espace nécessaire pour permettre la vuë de ce bel ouvrage, monument de l'habileté de nôtre nation & qu'elle peut opposer à tout ce que l'Italie a de plus correct, & de plus admirable en ce genre. Il eût beau supplier, il ne put jamais trouver le Citoïen dans le Magistrat, ni le rendre sensible à ce qui lui auroit fait éternellement honneur. Il persista à préférer un vil & très-modique intérêt au bonheur de s'immortaliser, & d'être comblé d'éloges, en faisant jouïr ses compatriotes d'un spectable si cher & si précieux aux amateurs des beaux Arts érrangers

(*) Grassin.

& regnicoles. Ce fait arrivé parmi nous au milieu du Roïaume, dans le sein de la Capitale, pourroit-il être crû chez les Peuples sauvages, & les moins policés, mais capables de raisonnemens; si, après les avoir instruits de nos goûts & de nôtre passion pour les beaux Arts, jusques à établir des Académies en leur faveur, ils nous voïoient agir d'une façon entièrement opposée à nos sentimens, à nos intentions, & au but de nos établissemens! pourroient-ils refuser leur mépris à une Nation aussi inconséquente?

La plûpart des autres Portails n'ont pas de plus heureux emplacemens. On ne sauroit voir celui de la Chapelle des Orfévres du dessein du célébre Philibert de Lorme, le premier François qui ait osé bannir le goût Gothique de nôtre Architecture, & y substituër

les belles proportions de l'Antique, qu'il a emploïées dans la Façade du Palais des Tuilleries du côté du Jardin.

Le nouveau Portail de la chapelle de St. Louis du Louvre inventé & conduit par l'illuftre Germain Orfévre de S. M. fi célébre dans toute l'Europe par le goût exquis & fublime qu'il met dans tous fes ouvrages : ce morceau d'architecture, où il y a beaucoup plus de génie & d'invention que dans ce qui a été fait en ce genre depuis bien des années, eft encore entièrement hors du point de vuë, & il eft prefque impoffible d'en découvrir l'effet.

A l'égard de celui de St. Sulpice, le plus fomptueux de tous, ce feroit un grand avantage pour nos neveux s'ils ne pouvoient jamais l'appercevoir. Comment pourront-ils croire que ce

monument qui doit être éternel par les sommes immenses & dont peut-être il n'y a point d'exemple, que l'on a emploiées à la solidité de sa construction si excessive qu'elle en est ridicule, de sorte que l'on pourroit encore élever un second Portail & une seconde Eglise de la même grandeur sur la première avec la plus grande sécurité. Comment, dis-je, pourront-ils croire que cet Edifice ait été construit du tems des Boffrand, des le Mere, des d'Orbai, des le Blond, des Cartaut, des Contant, & une infinité d'autres excellens académiciens que l'on n'a point vus s'écarter des bonnes règles & des belles proportions, & qu'on leur ait préféré en dernier lieu pour un ouvrage aussi capital & aussi considérable qu'il s'en trouve à peine un seul de cette importance dans un demi siécle

siécle, qu'on leur ait, dis-je, préféré les écarts & les caprices d'un étranger, habile décorateur de théâtre à la vérité, mais misérable Architecte? Pourront-ils en croire leurs ïeux quand ils verront la licence & le faux goût Ultramontain triompher si pompeusement dans tout cet Edifice, au milieu d'une Ville où a regné il y a si peu de tems la perfection des Arts? Il est vrai qu'il étoit fort convenable que le Portail eût un rapport sensible à la composition de tout l'intérieur, aussi bien que la Tribune nouvelle pour les orgues qui lui est adossée & qui met le comble à l'imperitie de tout ce bâtiment.

On me pardonnera cette digression en faveur de celui de tous les Arts le plus grand, le plus majestueux, & le plus utile à la société. Celui qui annon-

ce aux étrangers & à tous les peuples les plus grossiers la magnificence & la puissance d'une Nation, & en même tems l'excellence & la médiocrité de son génie, selon que l'Architecture de ses Palais, de ses Temples, de ses Hôtels publics & particuliers, est bien ou mal conçuë & proportionnée. Elle est l'époque la plus visible & la plus durable des regnes heureux & pacifiques, aussi bien qu'une preuve certaine & rarement équivoque de grandeur dans le caractère du Souverain égal à la grandeur de son goût dans les monumens qui ont été élevés sous son regne.

Je reviens au bas relief du Sr. Adam le jeune excellent sculpteur qui font les modéles des deux que l'on voit au Portail de l'Oratoire, dont l'un représente une Nativité de Nôtre Seigneur, & l'autre son agonie au jardin des oli-

viers. On admire dans ce dernier l'expression touchante de l'anéantissement du Christ. Le Public a cherché inutilement le rapport du sujet singulier de ce bas relief avec les Mistères de J. C. que l'on honore particulièrement dans les Eglises de cette Congrégation, qui sont sa Naissance, son enfance, & ses Grandeurs.

On voit encore du même Auteur à côté de ces bas reliefs le modéle de la Déesse Iris qui attache à son bras une de ses aîles. Cette figure a eu des regards du Public très favorables. La position de toutes ses parties bien contrastées, le choix avantageux de son action, les graces de sa tête, tout en plaît, & y fait agrément.

Le Sieur Falconnet, dont le ciseau a de la réputation, a placé dans la même croisée un modéle en terre cuite

par lequel il a voulu représenter le Génie de la Sculpture. Il y a de la correction dans le Deſſein, & de la ſience dans l'attitude. L'air de tête eſt un peu fade & ſans caractère, & l'on n'a pas trouvée l'idée de l'allégorie remplie par celle de la compoſition.

On a remarqué du génie dans les deux petits croquis en terre cuite du Sieur Vinache. Dans ſa belle figure de ſainte Thereſe, l'on a admiré l'expreſſion de ſon attitude, où ſon cœur ſemble s'élever & s'unir à celui qui en eſt l'objet. Les plis de ſa robe & de ſon manteau ſont jettés avec beaucoup de majeſté & de vérité.

Les Deſſeins expoſés dans les embraſures des croiſées, dont la plûpart ſont ſous glace, ont arrêtés trop agréablement les ieux du Public pour les paſſer ſous ſilence. Il a été enchanté de voir

dans la première d'en haut les esquisses des Victoires de son Roi tracées par la main savante du Sr. Parrocel : elles lui ont annoncé que le pinceau de ce grand homme aussi estimable par ses mœurs qu'admirable par ses talens, avoit été choisi par Sa Majesté pour être l'Historiographe de ses conquêtes, en perpétuer la mémoire chez la postérité, & reveiller la valeur des François à venir par les images vivantes de celles de Louis XV. qui respirera éternellement dans ses Tableaux.

Les craïons du Sieur Huttin ont eu le plus grand nombre d'admirateurs, homme rare & singulier, dont l'habile main, à l'exemple du divin Puget, manie également le Pinceau & le Ciseau. Il y a au Sallon un modéle en plâtre de lui de deux pieds de hauteur, dont j'ai oublié de parler, qui repré-

sente le nautonnier Caron. Il y a du feu & de la chaleur dans son action, son caractère avare & inexorable forme toute sa phisionomie, & toute la figure est dans un bon goût de Dessein.

Parmi les craïons exposés de sa composition, on admire l'invention & l'ordonnance de celui qui est nommé le Repos de la Vierge. L'attitude des Esprits célestes est belle, & d'un bon choix. Il y en a deux sur le côté du Tableau de bout, & les bras croisés qui contemplent paisiblement Jesus-Christ. On voit aisément que l'Auteur leur a donné cette attitude d'attention pour les faire veiller sur ce divin Enfant pendant le sommeil de la Vierge & de St. Joseph. Celui qui est en haut & qui développe une grande Draperie pour former un Dais à ce Groupe divin, est une idée assez heureuse & qui

fait beauté dans la composition à laquelle on ne sauroit refuser des éloges, ainsi qu'à sa nouveauté. Mérite rare & délicat dans des sujets dont les bornes sont si étroitement fixées par les Livres saints, lorsqu'on veut éviter les licences scandaleuses qui sont le plus souvent les effets de l'ignorance de quelques Italiens, & de plusieurs Peintres étrangers, dans des Mistères où les plaisanteries sont toûjours déplacées & choquantes, soit dans le discours, soit dans les représentations.

Le Dessein du même Auteur qui représente un Mausolée, est dans le bon goût de l'antique. Les attitudes des figures qui sont au bas de l'ouvrage sont d'un beau choix pour l'expression de l'affliction & des regrets. L'action de celle qui décore l'urne funeraire d'une Draperie, est froide & inutile au su-

jet, quoique avantageuse à la composition.

Dans le Dessein qui représente une Bacchanale, on y apperçoit de l'invention & des choses agréables, avec quelques défauts de correction dans les parties des figures principales. On pourroit pardonner dans les Desseins ces négligences, lorsqu'elles ne sont pas considérables, & qu'elles sont compensées par beaucoup de feu & d'esprit.

L'idée de l'allégorie du Roi placé au Temple de Mémoire, étoit d'autant plus difficile à rendre avec une nouveauté noble & intéressante, que ce Prince a déja données plusieurs occasions aux Peintres de l'emploïer. C'est cependant le sujet que le Sieur Huttin a conçu avec le plus de dignité, & exprimé de la façon la plus élégante. Il a placé le portrait de LOUIS XV. sur

un piédestal en colomne au milieu du Temple, pour laisser aux Prêtresses l'espace d'agir à l'entour, & de l'orner pour cette consécration de tout ce qu'il a pu imaginer de plus honorable & de plus pompeux. La Gloire, la Renommée, la Victoire, le Tems, l'Immortalité sont tous occupés à cette espèce d'Apothéose. Dans le groupe des Graces, leur position, leur action, leurs belles formes remplissent avec une expression neuve l'idée que les meilleurs Poëtes nous en ont donnée. Ce Dessein a également satisfait & les bons François, & les connoisseurs par le choix du Sujet, & par le gracieux répandu sur le total de la composition, aussi a-t'il eu l'avantage sur les trois autres.

Celui de feu Monsieur de Niert premier Valet de chambre de Sa Majesté & Gouverneur du Louvre, gravé par

le Sieur Cochin, a de quoi surprendre dans un particulier qui ne pratiquoit le Dessein que pour son amusement, & n'avoit que très peu de tems à lui donner. C'est une Bacchanale dans le goût de l'antique le plus vrai & le plus agréable, on y trouve ses Grâces & sa noble simplicité. Il est dédié à Monsieur de Bachaumont son ami, qui a de l'esprit, de la délicatesse, & un goût éclairé pour les beaux Arts.

Les estampes du Sieur le Bas qui décorent les embrasures de plusieurs croisées, sont toûjours admirées par l'habileté de son burin que l'on peut appeller le rival du Pinceau. Celui du Sieur Moyreau ne lui céde point pour rendre avec deux couleurs, d'un art & d'une ressemblance qui étonne toûjours, les manières & les finesses de nos meilleurs peintres Flamands, &

particulièrement de Vauvremans, celui qui est aujourd'hui le plus à la mode.

Les beaux Burins des Sieurs du Change âgé de quatre-vingt ans, l'Epicié, Surugue nous ont offert des nouveautés agréables & dont on a admiré l'art avec justice.

Les savans ont regardé avec une grande satisfaction les empreintes exposées des Médailles, & des Jettons du Sieur Vivier si célébre par toute l'Europe dans l'art difficile de cette espèce de gravûre que l'on ne sauroit trop estimer. Quel art en effet est plus précieux que celui dont les ouvrages résistent à la voracité du tems, éternisent les édifices, les grands établissemens, les évènemens les plus importans des regnes, & les actions des Rois! Combien de faits célébres chez les Grecs & les Romains, combien

d'Edifices qui ont été détruits, de Temples, d'Arcs de triomphe & de monumens fameux & remarquables, & qui nous auroient échapés sans les Médailles qui les ont surpassés en durée, & qui sont aujourd'hui les preuves les plus authentiques & les plus incontestables de l'Histoire : Celles du siécle de Louis XIV. & celles du siécle de Louis XV. qui ne leur sont point inférieures, seront recherchées dans des tems extrêmement éloignés, comme aujourd'hui les Médailles Grecques ou du haut Empire. Mais ce ne sera pas seulement l'habileté de nos Graveurs qui les rendront précieuses, les savans Académiciens établis par nos Rois à ce sujet, auront la meilleure part à leur prix & à leur valeur. Monsieur de Bose est un des plus distingués en ce genre. Si l'on admire avec justice la belle

exécution du Sr. du Vivier, les belles formes puisées dans l'excellent goût de l'Antique par le Sieur Bouchardon dont les savans craïons en font aujourd'hui les Desseins, quelle estime ne doit-on pas à ce célébre Académicien qui est l'ame de nos Médailles, qui fait admirer sa pensée dans les devises malgré la gêne & la contrainte de la brieveté à laquelle il est assujetti! Mais ses heureuses devises & sa profonde érudition lui font un mérite bien inférieur à celui d'avoir des mœurs douces, modestes, propres à l'amitié ; de chercher à mettre de l'agrément dans la société, d'apporter dans les entretiens des tons moderés, & sans orgueil ni supériorité. Voilà à mon gré les seuls savans aimables.

Toutes les différentes beautés de ces ouvrages exigeroient avec justice un

examen & des éloges qui paſſeroient l'étenduë que l'on s'eſt propoſée dans cet écrit, dont le but a été uniquement d'encourager les talens de nôtre Ecole dans des tems peu favorables aux Arts. On a eu principalement en vuë de faire paſſer à nos célébres Artiſtes les ſentimens du Public ſur leurs Ouvrages. On n'a point voulu les tromper par des loüanges exceſſives ou ſans exceptions qui ne les auroient ni flatés, ni corrigés. On a uſé de tout le ménagement poſſible en leur faiſant part des remarques du Public ſur quelques endroits moins admirables, ou ſur quelques légers défauts qu'un Auteur ne ſauroit jamais voir ſans le ſecours d'un œil étranger, connoiſſeur, & deſintéreſſé. On eſt perſuadé qu'une critique ſage & meſurée, renfermée étroitement dans les bornes de la politeſſe, & de ce que

l'on se doit réciproquement dans la Société, bien loin de nuire à aucun talent, doit au contraire beaucoup flater celui qui le possede, soit en mettant ses beautés au grand jour, soit par l'examen & l'attention particulière qu'il a mérité du Public.

Que ceux sur lesquels on a gardé le silence, ne pensent pas que l'on n'eût pu parler d'eux avantageusement sans blesser la vérité. Il n'y a point eu d'Ouvrage exposé dans le Sallon, où l'on n'ait trouvé quelques beautés à remarquer, mais la seule raison a été la brieveté que l'on s'étoit proposée dans cet écrit pour échaper au dégoût inséparable des loüanges.

On conseille fort aux Auteurs de mépriser avec fermeté, loin d'en être découragés, la censure amère & maligne de plusieurs spectateurs pendant l'expo-

sition avec autant d'injustice que d'indécence. Dans la plûpart, c'est jalousie; chez d'autres, c'est humeur & antipathie à toute approbation, souvent un ridicule orgueïl de ne point vouloir plier son sentiment à l'opinion commune; chez d'autres enfin c'est une vanité assez folle de prétendre se faire remarquer par la singularité de ses décisions & le travers de son esprit, ne pouvant se distinguer par sa droiture.

Une consolation des plus sensibles aux personnes assez malheureuses pour ne pouvoir servir leur Patrie ni par l'utilité, ni par l'agrément; ce seroit celle de travailler, & d'aider à la réputation de ceux qui l'honorent par leurs talens, de les publier par tout, & par-là d'exciter chez leurs amateurs les plus éloignés le désir d'en embellir leurs cabinets dans les Provinces, &

dans les Païs étrangers. Y réüssir, ce seroit contribuër en quelque sorte à l'intérêt des Auteurs, & à la gloire de la Nation. Quel bonheur pour ce foible écrit qu'un pareil succès!

FIN.

www.ingramcontent.com/pod-product-compliance
Lightning Source LLC
Chambersburg PA
CBHW071544220526
45469CB00003B/913